U0132128

LITERATURE
AND
ART
STUDIES
SERIES

文艺研究
小丛书

（第三辑）

王铎摭谈

薛龙春 ◎ 著

王　伟 ◎ 编

文化艺术出版社
Culture and Art Publishing House

图书在版编目（CIP）数据

王铎摭谈 / 薛龙春著；王伟编.—北京：文化艺术出版社，2023.12

（文艺研究小丛书 / 张颖主编. 第三辑）

ISBN 978-7-5039-7536-3

Ⅰ.①王… Ⅱ.①薛… ②王… Ⅲ.①王铎（1592–1652）—书法评论 Ⅳ.①J292.112.6

中国国家版本馆CIP数据核字（2023）第237962号

王铎摭谈

《文艺研究小丛书》（第三辑）

主　　编	张　颖
著　　者	薛龙春
编　　者	王　伟
丛书统筹	李　特
责任编辑	汪　勇
责任校对	董　斌
书籍设计	李　响　姚雪媛
出版发行	文化艺术出版社
地　　址	北京市东城区东四八条52号（100700）
网　　址	www.caaph.com
电子邮箱	s@caaph.com
电　　话	（010）84057666（总编室）　84057667（办公室） 84057696—84057699（发行部）
传　　真	（010）84057660（总编室）　84057670（办公室） 84057690（发行部）
经　　销	新华书店
印　　刷	国英印务有限公司
版　　次	2024年1月第1版
印　　次	2024年1月第1次印刷
开　　本	787毫米×1092毫米　1/32
印　　张	5.125
字　　数	98千字
书　　号	ISBN 978-7-5039-7536-3
定　　价	42.00元

总　序

张　颖

　　2019 年 11 月,《文艺研究》隆重庆祝创刊四十年, 群贤毕集, 于斯为盛。金宁主编以"温故开新"为题, 为应时编纂的六卷本文选作序, 饱含深情地道出了《文艺研究》的何所来与何处去。文中有言:"历史是一条长长的水脉, 每一期杂志都可以是定期的取样。"此话不仅道出学术期刊的角色, 也道出此中从业者的重大使命。

　　《文艺研究》审稿之严、编校之精, 业界素有口碑。这本

质上源于编辑者的职业意识自觉。我们的编辑出身于各学科，受过严格的学术训练，在工作中既立足学科标准，又超越单学科畛域，怀抱人文视野与时代精神。读书写作，可以是书斋里的私人爱好与自我表达；编辑出版，是作者与读者、写作与出版的中间环节，无时不在公共领域行事，负有不可推卸的公共智识传播之责。学术期刊始终围绕"什么是好文章"这一总命题作答，更是肩负着学术史重任，不可不严阵以待。本着这一意识做学术期刊，编辑需要端起一张冷面孔，同时保持一副热心肠，从严审稿，从细编校。面对纷繁的学术生态场，坚持正确的政治导向，保持冷静客观的判断；面对文字、文献、史实、逻辑，怀着高于作者本人的热忱，反反复复查证、商榷、推敲、打磨。

我们设有相应制度，以保障编辑履行上述学术史义务。除了三审加外审的审稿制度、五校加互校的校对制度，每月两度的发稿会与编后会鼓励阐发与争鸣，研讨气氛严肃而热烈。2020 年 5 月，在中国艺术研究院各级领导大力支持下，杂志社成立艺术哲学与艺术史研究中心。该中心秉持"艺术即人文"的大艺术观，旨在进一步调动我刊编辑的学术主体性与能动性，同时积极吸收优质学术资源和研究力量，推动艺术学科

体系建设。

基于上述因缘，2021年年初，经文化艺术出版社社长杨斌先生提议，由杂志社牵头，成立"文艺研究小丛书"编委会。本丛书是一项长期计划，宗旨为"推举新经典"。在形式上，择取近年在我刊发文达到一定密度的作者成果，编纂成单作者单行本重新推出。在思想上，通过编者的精心构撰，使之整体化为一套有机勾连的新体系。

编委会议定编纂事宜如下。每册结构为总序＋编者导言＋作者序＋正文。编者导言由该册编者撰写，用以导读正文。作者序由该册作者专为此次出版撰写，不作为必备项。正文内容的遴选遵循三条标准：同一作者在近十年发表于《文艺研究》的文章；文章兼备前沿性与经典性；原则上只选编单独署名论文，不收录合著文章。

每册正文以当时正式刊发稿为底稿。在本次编撰过程中，依如下原则修订：1.除删去原有摘要或内容提要、关键词、作者单位、责任编辑等信息外，原则上维持原刊原貌；2.尊重作者当下提出的修改要求，进行文字或图片的必要修订或增补；3.文内有误或与今日出版规范相冲突者，做细节改动；4.基本维持原刊体例，原刊体例与本刊当前体例不符者，依当前体例

改；5.为方便小开本版式阅读，原尾注形式统改为当页脚注。

编研相济，是《文艺研究》的优良传统。低调谨细，是《文艺研究》的行事作风。丛书之小，在于每册体量，不在于高远立意。如果说"四十年文选"致力于以文章连缀学术史标本，可称"温故"，那么，本丛书则面对动态生成中的鲜活学术史，汇聚热度，拓展前沿，重在"开新"。因此，眼下这套小丛书，是我们在"定期取样"之外，以崭新形式交付给学术史的报告，唯愿它能够为读者提供一定帮助或参照。

编者导言

王 伟

本书收录薛龙春教授发表在《文艺研究》上的《从"点画"到"线条"：论晚明书法的小大之变》(2014年第7期)、《顺治十年刊〈拟山园选集〉的篡改与王铎形象的重塑》(2020年第1期)、《王铎、周亮工的文艺交往与清代书史"字体杂糅"现象》(2022年第3期)三篇文章，内容涉及书法风格转变、书家形象塑造和书写方式探索等明清书法史中的重要问题。

书画为传统美术史研究的主流，具体到明清时期，因其

留存材料较为丰富，学者众多，为研究成果最为集中之处。多年来，薛龙春教授作为该领域最为优秀的学者之一，除学术研究外，还从教育（浙江大学艺术与考古学院）、展览（三吴墨妙：近墨堂藏明代江南书法）、会议（中国书画收藏与鉴定工作坊）、刊物（《中国书画研究集刊》）、主编（中青年艺术史学者论丛）等多个方面，为推动明清书画研究贡献颇多。他本人亦围绕16—17世纪的书法和篆刻做了大量的拓展性工作，其治学兼具理论与材料，宏阔且缜密。上述的三篇文章大致对应着他学术研究的三个特点：

一是文献。材料为学术研究之基础。明清时期已属"印本时代"，书籍刊印与传播较为便捷，各类写本材料亦极为丰富。概言之，文献种类多样，来源广泛。研究中既需要翻阅大量散落在史籍、地方志、金石著作、诗文集等四部典籍中的文献，又要顾及公私收藏和拍卖行中出现的书画、碑帖、手札、题跋等。从作者的治学路径来看，他往往文献整理与个案研究并列进行，其《王宠年谱》（2012）与《雅宜山色：王宠的人生与书法》（2013）、《王铎年谱长编》（2019）与《王铎四题》（2020）、《古欢：黄易与乾嘉金石时尚》（2019）与《黄易友朋往来书札辑考》（2021）几乎

同步出版。作者尤为重视年谱编纂，甚至认为"艺术史研究不妨从年谱做起"。编纂年谱，广罗材料、搜求版本、排比数据、甄别考订当然必要，但更重要的是发挥年谱"知人论世"的学术史功用，"年谱之效用，时极宏大。盖历史之大部分，实以少数人之心力创造而成。而社会既产一伟大的天才，其言论行事，恒足以供千百年后辈之感发兴奋。然非有详密之传记以写其心影，则感兴之力亦不大。此名人年谱之所以可贵也"（梁启超《中国近三百年学术史》）。就此而言，在王铎诗文集的版本选用和"详密之传记以写其心影"两方面，论文《顺治十年刊〈拟山园选集〉的篡改与王铎形象的重塑》与著作《王铎年谱长编》具有内在一致性。

　　二是社会。近二十年来，传统书画研究中最重要的现象是艺术社会学方法的引入。此一方法的使用依赖于大量的蕴含丰富历史信息的文献材料，明清存世文献卷帙浩大，尤其包括私人化的手札、手稿、题跋等，为还原具体的历史情境和个体的行为话语提供了有利条件。以艺术社会学的视角来看书法，书家或书作并非在书法内部呈现为自足而静止的状态，而是受到内外多种因素的作用和塑造，并在一种动态的社会结构中生成艺术个性或风格特征。更重要的是，书法被视作一种社会现

象，围绕它所产生的一系列话语和行为需要被考察，以呈现其对话语和行为的施动者而言意义何在。对这些复杂而多样的社会行为的阐释，必然将书法研究从封闭的门类艺术史推向社会史，甚至是文化史。从实际研究来看，艺术社会学要求对书法现象的解释必须建立在一种具体的社会情境之上，由此，《王铎、周亮工的文艺交往与清代书史"字体杂糅"现象》中王铎与周亮工书写中的"字体杂糅"需要借助他们的文艺互动才能得到合理解释。事实上，作者的其他研究如《古欢：黄易与乾嘉金石时尚》同样如此，该著以黄易为考察中心，通过金石学家之间的互动所形成的学术共同体，展示了乾嘉时期金石学所处的具体情境，从而将作为书法史的碑学引向了作为社会史的金石学。金石学成为理解碑学发生的学术基础与社会前提。

三是艺术。书法史作为一门专门史研究，需要强调书法本身所具有的艺术性，本书作者也认为形式与风格是书法史研究的核心。对一位兼通书写的书法史学者而言，书法可以被分为技术、知识和品质判断等不同层面，书法修养在作者那里是学术研究的有效工具——当面对大量的手札、手稿等日常书写材料时，他能够在内容识读和风格判定两个方面来进行真伪筛查。更重要的是，书法修养也帮助他有效地发现和解决书法史中的

核心问题,《从"点画"到"线条":论晚明书法的小大之变》是一篇针对书法形式和风格特征的精彩之作。作者结合具体作品甚至细化至每个单字,使用大量描述性语言来分析从张瑞图到傅山的笔墨探索和形式创造,将晚明书法的"小大之变"概括为从"点画"到"线条"的转变。

通观作者的书法史研究,"碑学"居于核心地位。他采取了内外两种路径:如果说对黄易金石学的考察试图为碑学复原一个外部的社会系统,那么"字体杂糅""碑刻双钩"等研究则直面碑学内部的一系列重要问题。当然,因对艺术社会学方法理解不足,目前学界的很多研究弱化了对书法本身的关注。从学科属性来看,实源于人文学科和社会学科之间存在的内在冲突。借用休厄尔的话来说,历史学家旨在记录研究对象之独一无二性的"个殊式"或"描述性",与社会学家力求建立通用法则的"律则式"或"解释性"不同(小威廉·休厄尔《历史的逻辑:社会理论与社会转型》)。历史学如此,作为艺术的书法更是这样,我们看到有些借鉴艺术社会学的书法史研究,在对材料进行累积排布和简单描述后,最终用"律则式"的外部因素来予以大而化之的解释,从而忽略了书法所独有的"艺术品质"。但本书作者接受并超越了因学科属性冲突而带来的

学术挑战，在积极吸收艺术社会学路径、拓展书法研究边界的同时，更新了我们对明清书法在艺术品质上的内在认知。

事实上，作者的上述三个方面在个案研究中是如此的有机融通。谈论"小大之变"，既注意到晚明书画装饰功能的普及、建筑高度的提升、书写工具和材料的变化，也强调社会风气（戾气）与士人精神（元气）冲突带来的时人对书法粗野之气的追求。谈论"身份重塑"，基础是顺治十年刊《拟山园选集》与传世墨迹、刻帖、崇祯间刊《拟山园初集》的比勘。对于"字体杂糅"，更注意到王铎和周亮工互相引为知己，以及他们之间的文艺互动。在我看来，这些研究的最终落脚点都是认识历史中的具体的人。就本书的三篇文章而言，贯穿其中的是王铎，这一明清之际的著名书家和政治人物。在书法领域，他时而是先锋的，作为晚明书法"小大之变"过程中众多书家的典范，引领一时风气；时而是保守的，"字体杂糅"的书写行为显示，他的崇古观念与国家焦虑密不可分。而在社会角色上，《拟山园选集》的篡改现象表明了他面对贰臣身份，试图通过一种虚假社会关系的建构来掩饰自己的政治失节。在儒家价值系统所形成的政治伦理的支配下，他如此执着于自我的身份意义。至今思来，令人唏嘘不已。

作者序

薛龙春

这本小书收录了我发表在《文艺研究》上的三篇与王铎个案研究相关的论文，发表时间分别为2014年、2020年与2022年。

我从2006年开始研究王铎，目前已经完成了30多篇文章，但最后抡成一书尚需时日。一方面，我仍在思考全书的结构，至今尚未完全成熟；另一方面，自2016年以来，我的研究兴趣陆续被其他的课题所前引，尤其是黄易与程邃的个案研究，分散了我不少精力。2020年，四川人民出版社出版了我的

《王铎四题》，收录了4篇相关的论文，如今《文艺研究小丛书》再将我的3篇论文结集，读者们或可从中大致了解我的研究旨趣。

在中国，艺术史还是非常年轻的学科，与历史学、文学史等成熟的学科相比，很多基础工作都付诸阙如。在此情形下，大谈结构与脉络，不免流于游谈无根。我在进入这一领域以来，一直坚持做深入的个案研究，也主张学者们多做个案研究。因为我们不仅要解释什么样的形式传统、什么样的社会行为促成了风格的形成，我们也希望在风格中看到那个对于今天而言已很陌生的社会。

很多人将个案研究等同于个人研究，这显然是不恰当的，个案必然涉及研究对象各个时期的社交圈、仕履所及的区域，以及他的社会与文化阶层中的各色人等，因此材料的范围往往巨大，比如我已出版的《王铎年谱长编》涉及当时的人物超过一千人。个案研究的一个好处，是通过某一艺术家相关文献、图像资料的收集、年谱编纂、往来书札考证等，可以深入一个时期、一个区域的艺术生态之中。这不仅利于我们真正理解某一艺术家及他的创作意图，对于他所生活的时代与区域的风趣与习俗，我们必然也会有更为全面与准确的把握。

艺术史研究毕竟不是哲学研究，也不是思想史研究，它

的使命之一是借助文献与图像的勾连，培植对于历史细节的深刻感受力。这种感受力不仅对于理解艺术极其重要，对于打破我们与研究对象之间的时空隔阂也至关重要。这种感受力不来自所谓的大理论，而来自对文献与图像的细读，而细读又必须建立在对某一时期各种性质、形式的史料的充分占有与系统整理之上。日复一日，我们渐渐对这些材料谙熟于心，我们渐渐从中获得真正的知识与趣味，这时我们有可能会发现一些真问题。眼下的很多研究看起来架构宏大，但任何一个具体的点都显出与研究对象的疏离，在此基础上的立论难免显得似是而非，不可究诘。材料工作做得如何，是个案研究能否成功的先决条件，尽管这样的工作非常缓慢，但是奏效。比如我们阅读入清之后王铎与友朋之间的大量诗文与书札，尽管其中并没有许多关于书画的材料，但这些看似无用的阅读经验，却使得我们有机会走进清初贰臣的心理与情感世界，而这种感受在我们对艺术活动进行分析与判断时，会发挥独特的作用。

个案研究的价值往往系于它与大的时代的连接，这种连接越紧密，研究价值就越大，由此所提出的研究议题越具广泛的关涉性，越能带动我们对艺术史上重要变迁的深刻思考。相反，一些社会交往很少的小艺术家、小收藏家，即便资料是全

新的，也很难借助于他提出特别重要的问题，而提问题，是学术研究得以推进的根本所在。

你也不必担心这个个案是否被人研究过，我最初选择王铎个案研究时，刘正成先生的《中国书法全集　王铎卷》已经出版，洛阳也开过一个王铎书法的国际研讨会，并正式地印行了论文集，不久张升先生编纂的《王铎年谱》也在上海出版。如果想当然地认为王铎研究得差不多了，我就不应该将这项研究作为我的长期事业。事实上，无论是材料的开掘还是议题的发挥，王铎研究显然做得还相当不足，给我留下了巨大的空间。

今天的学术条件与二十年前相比，已经发生了本质的改变。一方面，明清的诗文集、书画著录、尺牍与日记资料等不断被影印或整理出版，更不必说一些数据库为检索资料提供了更多的便利；另一方面，全球博物馆收藏的中国艺术品不断被展览、被出版、被网上公布。我不是材料至上主义者，但新材料的发现，对于研究而言无疑具有重要的意义，而我们只要系统收集某一个案的资料，就必定会有新发现，尤其是对于明清艺术史的研究而言。在这样的学术条件下，如果我们多从事一些重要的个案研究——我对重要性的界定，不仅着眼于艺术上的成就，更注重素材的丰富性、牵涉的广阔性，艺术史研究的

局面就会迅速打开。

本书所收的三篇论文，第一篇《从"点画"到"线条"：论晚明书法的小大之变》，提出在清代碑学风靡以前，帖学传统已经受到了一次严峻的挑战，与清代碑学为书家设计全新的范本库不同，晚明的挑战来自帖学内部，立轴形制的流行带来了观赏方式与趣味的变化，因此急需一种与之相适应的技法手段。在书帙大小的法帖"拓而大之"的过程中，整体感、气势、节奏、层次乃至偶然性，成为王铎等人经营的中心。"小大之变"给中国书法带来的影响并不比"碑帖之变"小，看似尺幅与单字的展大，但最终带来了这样的后果：形状不明晰的"线条"代替了精致而具有几何性质的"点画"，笔势的振荡穿梭代替了用笔的"发而中节"与"钩锁连环"，更具空间感的视觉性代替了滑翔般的运笔体验。而这为后人能够接受碑学"简易""稚拙"的笔画形态做好了心理与美学上的准备。相关论文参见我的《应酬与表演：关于王铎书法创作情境的一项研究》及《王铎的观众》。

第二篇《顺治十年刊〈拟山园选集〉的篡改与王铎形象的重塑》，涉及明清鼎革与清初贰臣的自我回护。本文从王铎去世之前对个人选集的编辑入手，通过与《拟山园初集》及王

铎手稿的细致比勘，指出顺治十年刊《拟山园选集》中篡改了若干书札的收信人、诗歌的评阅人与序言人，其目的是拉上明末清初的大儒、忠烈、清流与文艺大家为自己背书。在降清之后，王铎及在京贰臣集团几乎都不再有政治上的幻想，而转入对文艺不朽声名的追求，在这个集团中，王铎具有主盟的地位。与刻集活动类似的，是王铎家族及其姻亲分别主持了若干王铎刻帖的刊行，在传播王铎书名的同时，家族文献也附丽以传世。这些在我的《论清初贰臣的自我开脱与相互回护——以书法家王铎为中心》《清初贰臣刊刻王铎法帖的意图探究——以新见王铎〈日涉园帖〉〈论诗文帖〉为中心》等论文中也有讨论。

第三篇《王铎、周亮工的文艺交往与清代书史"字体杂糅"现象》，同样关心王铎与大的艺术风气之间的关系。在这篇文章中，王铎以楷书书写篆书与古文字样的特点，并非论述的重心。他的学生周亮工受其启发，发展出一种对于隶楷之间过渡性字体的想象，这种想象左右了清代碑学的审美旨趣，并成为社会精英归并自己的依据。换句话说，碑学对于篆隶之间、隶楷之间、隶草之间的过渡性字体都有浓厚的兴趣，而魏碑恰恰就是周亮工所说的隶书与楷书之间的"过文"。在这些过渡性的字体大量发现以前，清代碑学在"字体杂糅"上是具有想象

力的，但 20 世纪以后，西北地区的木简出土恰恰消解了这种想象力。不过作为字体杂糅的逻辑发展，康有为在此时提出了一种集大成的、包罗万象的"千年未有之新体"。相关的讨论见于我的《王铎与"奇字"》《康有为与民国书学的"集大成"》。

这三篇文章都不是王铎"个人研究"所能涵盖的。换言之，我始终将王铎研究与明末清初所蕴藏的迁逝感、士人的焦虑感、社会交往、物质文化与美学风尚等联系在一起，出入艺术史的内外，一方面回应王铎创作活动的艺术史意义，另一方面也企图将王铎视为动乱时代的参与者与见证者，从贰臣群体如何回应当时的指责，又如何重新规划历史形象，来认识那个时代和生活在那个时代的人们。

这三篇文章，责编分别是陈诗红女士、金宁先生与王伟先生，他们在拙文发表时都曾提供有益的意见与帮助。现在王伟先生又热心地将之收入《文艺研究小丛书》，从而让它们拥有更多的读者。对于作者而言，真是一件幸事。对于这几位老师的帮助与青睐，我要表达由衷的谢意，也希望读者诸君对于拙文的立论与写作给予指教。

2023 年 6 月 1 日于杭州

目录

从"点画"到"线条"：
论晚明书法的小大之变 [1]

晚明（本文所指的晚明，主要是天启、崇祯朝）是中国书法史的一个重要转捩期，其时书家及一般士人多喜写行草大

1　本文的撰写，得力于江苏省教育厅优秀青年教师境外研修基金的资助，美国观远山庄杨致远先生则提供了细致观摩藏品的机会，在写作过程中，还得到波士顿大学艺术史系白谦慎教授、旧金山亚洲艺术博物馆张子宁研究员的帮助，在此一并致谢。

轴，如张瑞图、王铎、黄道周、倪元璐、傅山等，他们共同创造了晚明书法气象挥霍的整体特色。[1] 总体上看，晚明书家的作品风格可概括为以下四个方面：1. 尺幅巨大，多在三米左右，甚或超过四米[2]；2. 行距较宽，单字直径经常超过十厘米，甚至达到径尺；3. 主要书体是行草书；4. 讲求视觉性，极力营造作品的整体感、节奏感、变动性和偶然性。本文主要讨论晚明书法尺幅与单字展大的社会环境，展大促成书写姿势的改变并进而影响到书写的技法与作品趣味，认为晚明的大轴风气最终改变了传统书法"点画"的特性，并使书法发展成为"线条"的艺术。这种变化实为清代碑学以后碑帖之争的前兆。

所谓"点画"，是指传统书法基于文字规范的要求，笔画之间主次分明，且都具有一定之形状，它们大多类似一个不规则的三角形，这与指掌发力取势的书写方法有必然的关系，不同的三角形在互相交接的时候，形成一个精确的"榫头"，也就是说，用笔与结构之间的关系极为缜密。而这里借用的"线

1　大轴的流行，映射到手卷创作上，尺幅与单字也明显增大，我们一般称为"高卷"。高卷的高度大多在 40 厘米以上，单字字径亦较传统的手卷为大。本文在论述的过程中，以大轴作品的讨论为主，虽也涉及部分高卷作品，但对于高卷与大轴运作方式的差异，本文未及加以讨论，而打算在另外的专文中进行揭示。

2　如王铎《郊园率尔作五言古诗》轴，纵长达到 422 厘米，河北博物院藏。

条"概念，则是指通过腕肘的挥运，对笔画进行提按、顿挫、行驻、穿插等种种刻画，从而形成有韵律的篇章，但笔画间的榫接关系大多显得粗疏，文字的规范性与可释读性也在很大程度上被破坏。这种书写方法消解了笔画运动的必然性，而以偶然意趣的获得为鹄的。

一、立轴书法在晚明大规模出现

自明中叶以来，书画大量进入消费领域。吴门书家已经以此自润[1]，到了晚明，书画的酬应与买卖有增无减。即便是黄道周，虽以书法为人生中七八乘末事，但酬应颇众，有时因害怕临时挥写工具不称，他总是事先写好一些条幅带在身边，"以待未应"[2]。

书法大量进入消费领域，也刺激了立轴这一样式的流行。在明人的家居生活中，书画成为重要的装饰之具，所谓"不挂高堂近眼前，箧中朽烂终何益"[3]。也有人认为大幅行草更易于

1 参见拙文《王宠的人生经历和书法风格解析》，载范景中、曹意强主编《美术史与观念史》第5辑，南京师范大学出版社2007年版，第279—321页。

2 黄道周：《书品论》，载《黄漳浦集》卷一四，清同治二年刊本，第7b—11a页。

3 张盖：《戏为风松屏帐歌恼申子》，载陶梁辑《国朝畿辅诗传》卷一一，《续修四库全书》第1681册，上海古籍出版社1995年版，第142页。

艺术家谋利，何良俊在力纠时人认为祝允明优于文徵明时，特地指出"世但见其（文徵明）应酬草书大幅"[1]，所以才有这样的判断。笔者曾经统计王铎传世的应酬作品，其中立轴形制超过了一半。从王铎"纸条日润人千张""书数条卖之"这样的口头禅中，也可以了解到他日常的书法应酬确以立轴为多。以当时书家普遍使用的绫幅而论，一幅剖而为二，纵向书则是大轴，横向书则为高卷。不同的是，轴往往单字较大，字数亦少。王铎常写五律，不计署款，为四十字，索书者差不多立等可取。当然，立轴样式受到欢迎，也与方便收藏者悬挂展示有关。

一般认为，南宋吴琚的一件《七言绝句》是立轴样式的滥觞，但这是一个孤例，也有人认为，那件立轴很可能只是屏风的一个部分。从元后期的杨维桢、张雨，到明正德、嘉靖年间的祝允明、文徵明，立轴出现渐多，尺幅也不断展大。泊乎晚明，立轴逐渐成为书法的主要样式，这些动辄达到三米至四米的行草大轴，与大量的高卷作品一起，构成了晚明书法气象挥霍的总体印象。

1　何良俊：《四友斋丛说》卷二七，载《续修四库全书》第1125册，上海古籍出版社1995年版，第712页。

立轴书法最早出现在江南，这与当地的建筑改进有很大的关系。张朋川对此有专门研究。他指出，在宋人苏舜钦的记载中，苏州人"土居皆褊狭，不能出气"[1]。到了明代建朝，住宅的等级制度仍然相当严格，根据正史记载，当时的公侯，中堂允许七间，九架；一品、二品官员，厅堂才能五间，九架；而三品、五品的厅堂只能五间，七架。至于庶民的房屋，不过三间，五架。[2] 但是随着经济不断繁荣，到了正德、嘉靖年间，江南的民居与明初期相比发生了很大变化，僭越之风盛行。一些富民所营造的居所常常五间七间，九架十架，其奢华程度甚至等于官衙与公侯的宅邸。

由于建筑高度的提升，也因为砖砌技术的成熟，江南建筑的厅堂之中通顶落地的屏门开始流行，这些屏门上常常裱以字画，以为装饰。有时屏风上也直接挂上大轴书画，这在更换时更为方便。当然，可以移动的窗户也常常用来悬挂字画。所以，彭而述在描述王铎书法所受到的欢迎时说："四十年来，

1 苏舜钦：《沧浪亭记》，载《苏学士集》卷一三，景印文渊阁《四库全书》第1092册，（台湾）商务印书馆1986年版，第91页。

2 参见张朋川《黄土上下：美术考古文萃》，山东画报出版社2006年版，第245—257页。

荐绅士大夫罘罳绮疏无先生一字，则以为其人鄙不足道。"[1] 罘
罳指屏风，绮疏指雕花窗户，这些都是适合悬挂立轴的地方。
由于悬挂立轴、中堂成为流行，文震亨在《长物志》中详细讨
论了居室的艺术品布置，指导人们如何进行书法的装饰。他指
出书画绝不能挂得太多，若不留余地，就成了文人俗态。且画
要挂得高，而且书斋中只能挂一轴，如果两壁左右对列，最为
俗气。[2] 人们开始意识到如何挂画，说明作品与环境的外部关
系已经进入考虑的范围，不同的展示环境与观看方式对书画的
形制、画科甚至画风、色彩等都有不同的要求和限制。

就书写物质材料而言，绫绢和羊毫的普遍使用也为立轴的
勃兴准备了条件。统计晚明书家的书写材料，纸、绢、绫都有
广泛使用，但立轴作品以绫本、绢本为多。晚明江南地区丝绸
生产发达，大幅绢、绫的生产工艺完全成熟，产量亦高。[3] 彭孙

1 彭而述：《王觉斯先生集叙》，载王铎《拟山园选集》文集卷首，《北京图书馆古
籍珍本丛刊》第 111 册，书目文献出版社 2000 年版，第 13—15 页。

2 参见陈植校注《长物志校注》，江苏科学技术出版社 1984 年版，第 151、
351 页。

3 江南丝织业集中在苏州、杭州、南京等大城市和嘉湖苏杭四府的广大乡村与市
镇，种类有缎、锦、纱、罗、绸、绢、绉、绫等，其中绢、绫用于书画为多（参
见范金民《明清江南商业的发展》，南京大学出版社 1998 年版，第 30—32 页）。
关于江南纺织业的发达，亦可参见卜正民《纵乐的困惑：明朝的商业与文化》
[（台北）联经出版公司 2004 年版，方骏等译，第 262—267 页]。

贻《王学士草书歌》中特意提到王铎在巨幅吴绫上挥洒："酒酣对客挥巨管，十丈吴绫照墨池。"[1]作为书写材料，其幅面的大小有力保证了大轴高卷样式的产生。而绢、绫之中，又以绫为优，盖绢表面多粗棱，不宜小字，且性脆，经常舒卷易致皱裂。[2]在晚明人的书信中，常常见到索书的请求，他们为书家提供的材料也以绫居多，可见一时风气。如胡维霖在给董其昌的信中表示，冒昧呈上素绫，将磨墨汁以供挥洒。[3]宋琬《祁止祥书帖后》亦云："（董其昌）雅喜为先人作书，余尝储吴绫、宣德纸，伺先生至，辄怂恿先大夫求之挥毫泼墨。"[4]王铎在写给张姓同年的信中，提及收到对方的绫子，剖成两半，书为二卷。[5]

一直以来，书家大多习用硬毫，硬毫保证了点画起讫使转的精致与流畅。但自明代以来，柔软的羊毫渐渐受到书家的青睐，羊毫一方面强化了点画的丰美圆润，另一方面也带来了许

1　彭孙贻：《茗斋集》卷一三，载《四部丛刊续编》，民国二十三年景海盐张氏涉园藏手稿刻本写本，第19—20页。

2　参见徐渭《答张翰撰》，载《徐文长文集》卷一七，《续修四库全书》第1355册，上海古籍出版社1995年版，第89页。

3　参见胡维霖《谢董思白大宗伯》，载《胡维霖集》所收《白云洞汇稿》卷一，《四库禁毁书丛刊》集部第165册，北京出版社1998年版，第15页。

4　宋琬：《安雅堂文集》卷二，载《续修四库全书》第1405册，上海古籍出版社1995年版，第69页。

5　参见王无咎纂集《拟山园帖》卷九，江苏古籍出版社2000年版，第377页。

多偶然的书写趣味。彭年题陈淳《千字文》记载陈道复不喜健笔，他常常选择那些圆熟的羊毛小笔，烂漫书之。到了晚明时期，羊毛笔因其价廉，渐渐普及。谢肇淛对此抱以相当的忧虑，《五杂组》卷七云："欧阳通作书，纸必紧薄坚滑者乃书之，而米元章亦云：'纸欲研光，始不留笔，笔欲管小，始易运用。'……近代书者，柔笔多于刚笔，柔则易运腕也；偏锋多于正锋，偏则易取态也。然古今之不相及，或政坐此。"[1] 他将偏锋之弊一概归结于柔笔的使用。对于羊毫笔的严厉批评正可见这种性能的毛笔在当日的普及程度。

二、晚明士人对"大"与"粗猛"的青睐

明代自天启朝以来，吏治失序，民怨沸腾，加之清兵窥视关内，一时战乱频仍。其时朝野普遍弥漫着难以消除的戾气，如赵园所观察的那样，因为这种戾气，晚明的政治文化以至整个社会生活都滋生出一种畸形与病态。[2] 陈仁锡将这种戾气的产

1 谢肇淛：《五杂组》卷七，上海书店出版社 2001 年版，第 130 页。
2 参见赵园《明清之际士大夫研究》，北京大学出版社 1999 年版，第 16 页。

生归结为中外太隔，上下不交，因此人气不和，戾气凝而不散，怨毒结而成形。[1]这种戾气最终带来政治的崩溃与陵谷迁变。

入仕之初，王铎、倪元璐和黄道周皆以正人自期。其时，当廷抗疏不仅是士人自我确认的一种方式，也易于建立忠谠形象。[2]崇祯十一年（1638），王铎经筵进讲《中庸·唯天下至圣章》，旁及时事，口出"白骨如林"之语，遭到崇祯帝的切责。[3]此后因在"剿""抚"问题上反对阁臣杨嗣昌，险遭廷杖。[4]倪元璐亦好献谠言，崇祯元年（1628）上疏弹劾魏忠贤党人杨维垣，在疏词中，他质问道："以东林为邪党，将以何者名崔（呈秀）、魏（忠贤）？崔、魏既邪党矣，击忠贤、呈秀者又邪党乎哉？"[5]崇祯九年（1636），倪元璐因事为温体仁所

1 参见陈仁锡《为君之道必须先存百姓（会试）》，载《无梦园初集》章集，《续修四库全书》第1381册，上海古籍出版社1995年版，第712—713页。

2 苏轼"是以知为国者平居必常有忘躯犯颜之士，则临难庶几有徇义守死之臣"的说法，在晚明士人中有着广泛的认同（见《上神宗皇帝书》，载《东坡七集·续集》卷一一，清光绪重刊明成化吉州刻本，第17b页）。

3 参见孙承泽《春明梦余录》卷九，载景印文渊阁《四库全书》第868册，第107页。

4 参见王铎《拟山园选集》文集卷七三，载《北京图书馆古籍珍本丛刊》第111册，书目文献出版社2000年版，第836—838页；张缙彦《王觉斯先生家庙碑》，载《依水园集》后集卷一，清顺治刻本，第76a—79a页。

5 崇祯元年正月倪元璐疏，见《明史》卷二六五，中华书局1974年版，第6835—6836页。

攻，罢官家居七年。黄道周的政治生涯也是数起数落。崇祯初疏救钱龙锡，遭降调。后遘疾求去，濒行疏陈朝中弊端，直指大学士周延儒、温体仁用人行事唯求报复，酿成门户之祸，被斥为民。复官之后，因崇祯用杨嗣昌等人为阁臣，黄道周再次上疏弹劾，言辞激烈，遭到削籍，并逮下刑部狱，谪戍广西。[1] 这无疑是以朝堂为经筵，向人主叫板。故冯班虽视黄道周为君子，但认为他不仅不容小人，亦不容君子，故不能居于上位。[2] 在他看来，一味竞气的君子，对于晚明君臣相激、上下交争的政治后果是难辞其咎的。张自烈《与黄阁部书》亦直陈黄道周阔迂而不切军务，措画舛戾，不讲方略，认为他效忠无术，不可谓能忠；糜饷无功，不可谓能廉；徒死无益，不可谓能死。虽自谓鞠躬尽瘁，与误国奸人不可同日而语，但其为误国则一。[3]

这种朝野之间普遍弥漫的戾气，与士人意欲消除末世衰飒、重铸磅礴元气的诉求相交织，似也影响到书法作品尺幅的

1　参见《明史》卷二五五，中华书局 1974 年版，第 6598 页。

2　参见冯班《钝吟杂录》卷二，载《丛书集成新编》第 8 册，（台北）新文丰出版公司 2001 年版，第 704 页。与黄道周齐名的晚明另一大儒刘宗周，也被描述为"门墙高峻，不特小人避其辞色，君子亦未尝不望崖而返"（黄宗羲：《子刘子行状》，载《黄宗羲全集》第 1 册，浙江古籍出版社 1985 年版，第 259 页）。

3　参见张自烈《芑山文集》卷五，《四库禁毁书丛刊》集部第 166 册，北京出版社 1998 年版，第 154—157 页。

展大，以及对粗猛之气的追逐和强化。

大轴在晚明成为一时风气，除了前述物质条件的准备之外，时人对于"大"的偏好亦不容忽视。中国嘉德国际拍卖有限公司2005年春拍中出现的一件条幅的题跋中，王铎写道："绫帧上下不绰，极欲纵笔，不繇纵，岂非命欤？"这件作品超过两米，而王铎尚恨其短。首都博物馆藏《春过长春寺访友》轴的落款中，也有"苦绫不七尺，不发兴奈何"之叹。王铎在观摩古画时，经常有"小不及大"的评论。在为高克恭一件山水大画作跋时，王铎写道："昼日对此画，长人壮心，坚人强骨。"[1]顺治辛卯（1651）二月，在同僚庄冏生家中，王铎见到黄公望一件巨作，大为赞叹，以为"元气含吐，草树瀚郁，泉石变幻，胸中一派天机生趣与墨沈湿流"，堪称画中之王，这件作品长达三丈。[2]而王铎经常批评松江一派狭小而不能博大深厚，即使稍有小致，也只是像盆景那样，"二寸竹、七寸石、一寸鱼耳"，其魄力自无法

1 王铎：《跋高房山画》，载《拟山园选集》文集卷三八，载《北京图书馆古籍珍本丛刊》第111册，书目文献出版社2000年版，第451页。

2 参见王铎《跋黄子久画》，载《拟山园选集》文集卷三九，载《北京图书馆古籍珍本丛刊》第111册，书目文献出版社2000年版，第463页。

图1　张瑞图　诗句轴行书
观远山庄藏

与四海五岳相颉颃。[1]又说倪瓒一流，竟为薄浅习气，他们的画作大抵二树、一石、一沙滩，便称山水，何能和荆、关、李、范的巨障相提并论。[2]

在表达自己的审美倾向时，王铎更是毫不讳言对"粗猛"的青睐。在为友人乔钵的诗集所作序言中，他批评唐宋时期的诗人元稹、白居易、苏轼、黄庭坚说："譬之蟛蜞，非不眉颊荧然，爪尾轻秀，音响清细，无粗猛之气，然非龙之颉颃也，龙则力气充实，近而虎豹鬼魅不敢攫，远而紫日丹霄云翳电火金石不能锢。"在这里，他将文章的细响与大音，比为虫与龙，二者气魄迥别，他甚至不惜"尽黜幽细而存粗

1　参见王铎《题韩藩画册》，载《拟山园选集》文集卷三八，载《北京图书馆古籍珍本丛刊》第111册，书目文献出版社2000年版，第454页。
2　如关仝的《秋山晚翠图轴》，台北故宫博物院藏。

猛"[1]。矫枉必须过正，晚明的书法正以这样的诉求来清除以董其昌为首的松江派的影响。从某种程度上说，大轴高卷是晚明政治文化环境的产物，其中蕴藏着巨大的迁逝感、变动感。在那个特定的时期，晚明书法创造了恢宏的格局与气象，但"戾气犹未尽消，雅道犹未尽回"。张瑞图的一件巨轴行书（图1）极好地诠释了"粗猛"的旨趣。这件长度超过四米的大轴，单行最多只有八个字，雄健饱满之中难掩衰飒之气。张瑞图在创作这件作品的时候，毛笔似乎不能完全聚锋，以至于笔画的外围时常出现空心的现象。这种"毛"的笔触可以诠释为"粗"，而体量所带来的压迫感，则无疑是"猛"的一种体现。

三、站立书写与运腕

雷德侯曾有这样的观察：在中国画作品中，尺幅的展大有时并不会带来技法的彻底改变，因为画家们会将小件作品中的一块山石增加到若干块，将一丛竹子增加到若干丛，画家们只

1 王铎：《乔文衣诗序》，载《拟山园选集》文集卷二九，载《北京图书馆古籍珍本丛刊》第 111 册，书目文献出版社 2000 年版，第 345—346 页。

是增加更多的母题以充满更大的画面，而不是展大一块山石和一丛竹子来完成创作。[1]但从书法来看，情形并非如此。一件累累千言的六尺条幅不会让我们在视觉上觉得舒服，正如在尺牍上一行只写三个大字也会令人觉得无趣。随着作品尺幅的展大，晚明人遇到如何将小字"拓而大之"的形式难题。

张爱国《高堂大轴与明人行草》引用《插图解说中西关系史年表》中的一件17世纪中国文人站立书写的图版[2]（图2），明人张绅《法书通释》还谈到就地书大幅屏障的执笔方法[3]，这些都说明大轴已经成为相当普及的一种书法样式，据案书写的姿势因之不得不加以调整。在某些情形下，两人牵拉绫素，书写者站立书写的方式也被书家采用。如陈际泰记载丘兆麟对客作书，"用瓦盆贮墨汁升许，持大羊毫笔，连根濡之，已废长束用其背，使二童捉两头，且饮且笑且书，一杯茶

1 参见雷德侯《万物——中国艺术中的模件化和规模化生产》，张总等译，生活·读书·新知三联书店2005年版，第271页。

2 参见中国书法家协会研究部主编《全国第五届书学讨论会论文集》，河北教育出版社2000年版，第279—294页；黄时鉴主编《插图解说中西关系史年表》，浙江人民出版社1994年版，图61。

3 参见张绅《法书通释》卷下，载《续修四库全书》第1065册，上海古籍出版社1995年版，第161页。

图2　17世纪中国文人站立书写

顷，辄数百言"[1]。无独有偶，根据宋起凤的观察，这一方式甚至是王铎作书的常态。《王文安书画》云："往见孟津王文安公作书科，首衣短，后衣不距案。两奴张绢素，曳而悬书，书不任指，乃任腕。必兴会至，始为之。虽束绡立扫尽。"[2]由侍者抻纸，王铎站立书写，此时他运腕而不运指。而根据薛所

1　陈际泰:《丘毛伯玉庭全集序》，载《已吾集》卷一，《四库禁毁书丛刊》集部第9册，北京出版社1998年版，第602页。

2　宋起凤:《稗说》卷一，载中国社会科学院历史研究所明史研究室编《明史资料丛刊》第二辑，江苏人民出版社1982年版，第36页。

蕴的记载，王铎"奋臂"和"纵笔大书"的姿态给他留下了深刻的印象。[1]

在元代以前，或者说在立轴样式出现以前，我们所知的古代书作基本都是寸字。这样大小的字，只需要运用指力，手腕则完全放松，所谓"动纤指，举弱腕"[2]。唐人在讨论具体写法时说："执笔于大指中节前，居转动之际，以头指齐中指，兼助为力，指自然实，掌自然虚。"[3]又说："凡用笔，以大指节外置笔，令动转自在。"[4]虽然说的是执笔法，但其目标是笔杆的自由"动转"。经历了五代战乱，这一运指的方法竟然渐渐湮没，因此欧阳修对苏轼说"当使指运而腕不知"[5]。

然而，当书家开始处理寸以上字（甚至越来越大）的时候，运指的方法不免显出局促。于是运腕（甚至是运臂）之说开始甚嚣尘上。元人郑杓对此观察得极为准确，《衍极》卷五

1　参见薛所蕴《观王尚书运笔歌》，载《桴庵诗》卷二，《四库全书存目丛书》集部第197册，齐鲁书社1997年版，第253—254页。

2　成公绥：《隶书体》，载《历代书法论文选》，上海书画出版社1979年版，第10页。

3　韩方明：《授笔要说》，载《历代书法论文选》，上海书画出版社1979年版，第287页。

4　卢携：《临池诀》，载《历代书法论文选》，上海书画出版社1979年版，第295页。

5　苏轼：《笔说》，载祝穆《古今事文类聚》别集卷一二，景印文渊阁《四库全书》第925册，第705页。

云："寸以内，法在掌指；寸以外，法兼肘腕。掌指，法之常也；肘腕，法之变也。魏、晋间帖，掌指字也。呜呼！师法不传，人便其所习。便其所习，此法之所以不传也。"[1] 他所担心的是，在运腕之法流行之际，人们对于精妙的指掌配合的方法已经变得陌生。如果说郑杓在笔法转换的关口尚存足够的清醒的话，那么自明代以来的论者，似乎已经将运腕当作书法的不二法门。丰坊在《书诀》中指出，双钩悬腕，要将食指、中指与拇指相齐，撮管于指尖，如此则执笔挺直。"大字运上腕，小字运下腕，不使肉衬于纸，则运笔如飞。"[2] 陶望龄则认为，书法家之妙在运腕，这样才能得其圆。[3] 袁中道记载黄辉向他传授作字法云："作字当学运腕，不解运腕字即无力。羲之爱鹅，正欲观其项间曲折之妙，非果癖之也。"[4] 他们都不约而同强调运腕的重要性。

可以想见的是，站立悬腕，书写失去了坚实的依托，书家

1 郑杓：《衍极》卷五，载《历代书法论文选》，上海书画出版社 1979 年版，第 470 页。
2 丰坊：《书诀》，载《历代书法论文选》，上海书画出版社 1979 年版，第 505 页。
3 参见陶望龄《序马远之秦淮草》，载《歇庵集》卷四，《续修四库全书》第 1365 册，上海古籍出版社 1995 年版，第 252 页。
4 袁中道：《黄学士隆中诗跋》，载《珂雪斋集》前集卷二〇，《续修四库全书》第 1376 册，上海古籍出版社 1995 年版，第 87—88 页。

在挥毫之际不再有明确的支点与使转半径，这一方面似乎是解放了右手，但另一方面也必然造成字之形体的极端变异，因为书写者完全可以根据视觉的需要来决定他操作的范围、书写的速度与点画的长度。这也是晚明以来的书法结构的变动最为活跃与激烈的原因之一。可见，晚明书法的视觉性，并不仅仅出于艺术家的主观愿望，它与当时的物质环境（材料、书写姿势甚至观众）也有不可忽略的内在关联。

四、视觉性

立轴与手卷、册页的不同，其实远不只单字的放大，或是走向由横而纵，它们更为本质的差异在于观赏方式的变化。在观赏一件手卷时，我们习惯于从右向左打开目力所及的一个片段，把玩之后，卷起这一部分，再顺序打开下面一个部分。也就是说，我们一直在观看的，只是一个一个的局部。而立轴却不同，当我们站在一件立轴面前时，它已经全部映入了眼帘。[1]

1 邱振中《卷与轴》一文曾涉及这一问题（《书法的形态与阐释》，中国人民大学出版社 2005 年版，第 42—56 页）；巫鸿《重屏：中国绘画中的媒材与再现》对于卷与轴观看方式的差异也有特别的强调（上海人民出版社 2009 年版，第 46—49 页）。

我们首先看到的是一个整体，然后再仔细观看一些感兴趣的局部。

这一观赏方式的变化，要求作品更具有整体感。明代书家的处理方法，是增强作品上下单字之间的连绵感。无论是张瑞图，还是倪、黄、王，包括后来的傅山，他们所创作的巨轴基本都是行书、行草或是草书。而不像碑学以后的书家，以篆、隶和魏碑为主要表现书体。毫无疑问，行草书在表达节奏韵律方面显得更为活跃。有意思的是，如果仔细观看王铎的一些连绵草，会发现很多地方其实是重新蘸墨后，故意从停下来的地方重新开始，也就是说，所谓的"一笔书"，其实是很多笔的连接。王铎这么做，无非是为了强化连绵所带来的视觉趣味，以至于他在临写行书、章草甚至是楷书的时候，也时常为了强化连绵的意味，而不惜动摇原先的字体规范。

仅有连绵，还不能保证观赏者的兴味。书法家还需要制造强烈的节奏及丰富的层次来餍足观众的视觉。如果书家只是将小字按比例投射（放大）到一幅绫素之上，作品的刺激感必然平平。文徵明三米以上的大轴，都是用写小字的方法写大字，中轴线过于平稳，粗细幅度基本均匀，单字大小也缺乏变化，凡此都导致了观赏性的不足。在这一点上，董其昌和他们没有

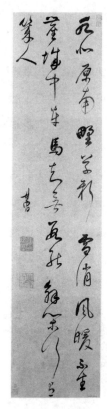

图3 董其昌 张籍七言诗轴 草书 故宫博物院藏

本质的区别（图3）。

当巨轴成为主要表现样式的时候，对于"拓而大之"这一现实问题，晚明诸家就比吴门和松江书家有了更为紧迫的思考。其实在董其昌之前，徐渭已经有了不错的解决方案。他在大幅中堂作品中，有意识地加强了字、行的密度，且注重伸缩和顿挫，来造成虚实的变化，这在他的信札书风中很少能够见到。然而晚明诸家有意无意忽略了徐渭的存在，这一方面也许与徐渭死后才受到袁宏道、陶望龄的热捧，传世作品并不多见有关；另一方面徐渭与竟陵派的诗歌，在晚明遭到王铎等人的强烈批评[1]，对他的书作不加重视亦能理解。

张瑞图无疑是晚明巨轴风气的重要开启者。我们从王铎同年进士的书迹中，起

1 参见王铎《题漉篱集》，载卓发之《漉篱集》，《四库禁毁书丛刊》集部第107册，北京出版社1998年版，第284—285页。

码发现郑大白、黄道周、陈盟都受到过他的影响，这也从一个侧面说明张瑞图的书法在天启年间的地位。与张瑞图同时的邢侗和米万钟都有不少大字作品，但效果似不佳。比如邢侗喜欢将王字草书放大临写为立轴，但时人认为他放大临写的作品未免失真。[1]

张瑞图的书作给我们最深刻的印象，在于横向取势的刚硬凌厉，有时为了保证书写的节奏，他甚至不惜牺牲字形的合理性，这在其草书作品中表现得尤其明显。张瑞图的《王维诗册》（图4）是一件节奏感非常怡人的作品，时而急湍胜箭，时而舒展悠扬，横向的翻折在其中起到关键性的作用，而偶尔出现的

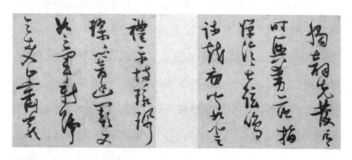

图4　张瑞图　王维诗册　草书　观远山庄藏

1　薛冈《邵道卿临十七帖跋》云："邢子愿（侗）以《十七帖》临极大字作挂幅，则更失真矣。"（《天爵堂文集》卷一四，明崇祯刻本，第13页）

纵向调节，有效打破了可能出现的单调感觉。"触""劳"的换笔，无疑受到翻折习惯动作的约束，而有别样的趣味。张氏的聪明之处在于，他通过连续的翻折，保证了篇章整体感，同时加大行距，突出横向的伸缩，偶尔又会出现纵向拉伸，这些都使我们的视觉得以暂时停留，使得整体的直白表达有了稍稍的节制。但刻露与直白的问题，在张氏的运作方式中似乎难以回避。正因为如此，他的行草无法得到董其昌的认同，作为一位崇尚"平淡天真"的前辈，董其昌在评论张氏时，只对他的小楷赞赏有加，对于他的行草所受到的欢迎，不置一词。[1]

　　黄道周行草立轴大多盘旋翻覆，精熟中出生辣稚拙之趣。在赠予同年进士文震孟的诗轴中（图5），整体的横向走势仍不免张瑞图的影子，这从"闲""翔"等字的结构可以看得很清楚。但与张瑞图的凌厉相比，黄道周显得更为圆浑厚重，这与他较少露锋着纸不无关系。此外，在承袭了张瑞图行距阔大这一特点的同时，黄道周利用左下行的长笔画，增强字组的节奏感。同时，在十分流畅的书写中，他往

1　张瑞图小楷《读易诗》跋："记壬戌都下会董玄宰先生，先生谓余曰：君书小楷甚佳，而人不知求，何也？"（《书道全集》第21册，〔日本〕平凡社1980年版）

往有意识地植入执拗、突兀的反方向笔势，阻断过于流荡的格局，同时增加作品的古拙意味。如"觉"和"缄"的最后一笔，都有些出人意料。这应该得益于他在章草上的修养。倪元璐在结字上与黄道周有相似之处，然黄道周多横向取势，倪元璐则较多纵向。在一件诗轴中（图6），倪元璐巧妙地制造了方圆之间的张力，大量枯笔的运用，不仅展示了顿挫的魅力，也有效呈现了榫接处的节点，所谓丝丝入扣，如"桥""蛙""驹""一""屠""为""蝶""好""也"等字，有的一字之中就有枯湿之变，有的虽墨沈无多却能带燥方润。这使得作品在整体上更具遒媚之趣。

从黄道周的记述中，我们相信他无意于做书家，而倪元璐甚至从来不提起他对书法的任何看法。相比之下，王铎是最具历史意识的一位，他生前就希望能为后世留下"好书数行"[1]。显而易见的是，他比张、倪、黄投入了更多精力，这从他临帖的勤勉和极多的传世作品不难获知。

在王铎身上，晚明书法的视觉性获得了最集中的体现。王铎自称从张芝、米芾、柳公权等人的书法中体验到小字拓大

1　谈迁:《枣林杂俎》卷二，载《四库全书存目丛书》子部第113册，第278页。

图5 黄道周 诗轴 行草
观远山庄藏

图6 倪元璐 诗轴 行草
观远山庄藏

"力劲气完"的重要性，也就是说大字必须实现力量与连贯的结合。[1]与董其昌的平淡天真不同，王铎更执着于"浓墨淋漓，骨力裹铁"的力量感。[2]除此之外，王铎也有意识地充分运用大小、欹正、疏密、浓淡等各种对比视觉元素，极力营造篇章的变动性与不确定性。正因为如此，王铎的行书常常给人以草书的错觉。葛嗣浵跋王铎《行书轴》有一段精妙的评价："行书而视若草者，以其大字能负小字，正字能翼偏旁，俯仰映带，呼成一气而复出以宽和，此明季诸公中独步者。"[3]无论是处理大小字的反差，还是处理字的主体与偏旁的关系，王铎都能做到其间的自然"映带"，从而形成自足的整体。这个映带有时并不通过牵丝来提示，而是通过走势的呼应。以《秋兴八首》为例（图7），所示的局部顶端并不齐平，而这种参差感也贯穿于行间，如"黄鹤""帘卷"两行实而重，中间的两行却虚而轻，"黄鹤"一行字越写越小，"风劳"一行字越写越大，下面一行第一个字是占地极大的草书"声"，接下来确是

1 相关论述见王铎《跋柳书》，载《拟山园选集》文集卷三八，载《北京图书馆古籍珍本丛刊》第 111 册，书目文献出版社 2000 年版，第 448 页。

2 参见方以智《书小愚卷》，载《浮山文集别集》卷一，《四库禁毁书丛刊》集部第 113 册，北京出版社 1998 年版，第 711 页。

3 葛嗣浵：《爱日吟庐书画录续录》卷四，民国二年葛氏刻本，第 531 页。

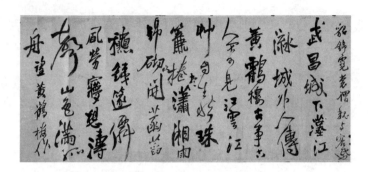

图7　王铎　秋兴八首卷　行书　观远山庄藏

端正的三个行书，最后一个"孤"字又写成草书，且向右逸出，与横向的"涛"字形成对比。由于左右两端的诗歌夹注都是小字，加上正文中的脱文"尽""吹"也是小字，整体上显得相当错综。这件高卷被王铎处理成书体、大小相当驳杂的作品，其趣味性与观赏性无疑突破了单一书体、单字大小均匀的作品。这不由得让我们联想到，王铎在讨论绘画时也要求画家表现叠嶂邃谷，以增强视觉上的复杂性。[1]

　　对于随势赋形以获得偶然的意趣，王铎有明确的追求。倪后瞻转述王铎作书的方法时说："写字左边易，右边难，左边

1　参见王铎《同布庵夜观云斋藏米芾大幅山水障子》，载《拟山园选集》诗集（七十五卷本）卷五，第22a—22b页。

听我下笔，先立一规格，其配搭之法全在右边，以其长短浓淡，或增或减，皆赖之耳。"[1]这个说法不见于王铎自己的论述，相信王铎不会用难、易来形容字之左右的不同，但通观王铎的作品不难发现，他在处理字的起首部分时，确实并没有太多的构思，他常常将之写成轴线基本垂直的样式，而在字的右部则极多穿插、腾挪和映带，这些配合与搭配收到很好的偶然意趣。《宿江上作》是入清之后的一件行书代表作（图8），这件作品乃为他的九舅陈爌所书，用笔腴润近于颜，姿势欹侧近于米。如图所示，单字（尤其是左右结构，如"乡""灯"）或连绵字（如"王铎"）大体都是左侧基本垂直，但右侧的走势与形态不一，既有鼓形（如"路""龛"），也有腰鼓形（如"吟"），既有垂直的走势（如"江上""秣"），也有左下（如"高""舶"）、右下（如"佛""身"）倾斜的种种变化。显然，与张瑞图、黄道周、倪元璐主要通过横向或纵向取势不同，王铎取势的变化更具不可端倪的意味。在连绵的纵势运动中，他也时常会将一个字写成横势，且走势极为夸张。甚至在某一局部，他生硬而突兀地

1　倪后瞻：《倪氏杂著笔法》，载崔尔平选编、点校《明清书法论文选》，上海书店出版社1994年版，第424页。

图8 王铎 宿江上作轴
行书 观远山庄藏

图9 王铎 临徐峤之帖
轴 行书 观远山庄藏

改变原有的运动趋势，从而形成观看的一个焦点（图9）。

　　对墨色的处理也是王铎追求偶然性的一个重要手段，在这方面王铎也比其他书家更为自觉。他的作品不论卷轴、不论大小，都很注重墨色的变化。王铎作书喜蘸饱墨，下笔略有迟疑，墨沈便会淋洒在绫素上；有时绫素吸墨快，则造成涨墨；有时笔中墨已逼尽而书写速度又十分迅疾，从而造成大量飞白。王铎1650年的《赠沈石友诗卷》（图10）将涨墨与枯笔的意趣表现得淋漓尽致，因为晕化，字的外轮廓含混不清，但点画的本来痕迹又清晰可见，下笔时准确而自信。这种奇异的

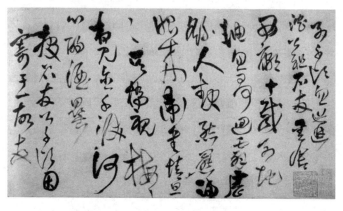

图10　王铎　赠沈石友诗卷（局部）　草书　观远山庄藏

视觉效果与大量枯笔形成强烈对比。值得注意的是，王铎的涨墨字，通常字形较小，而运用枯笔则字形往往偏大。单字重而小、轻而大，造成作品篇章强烈的虚实对比。涨墨与枯笔的交替出现，极好地暗示了篇章的内在节奏感。

清人主中原的时候，傅山不到四十岁。根据白谦慎的研究，傅山早年的书作有着强烈的晚明"尚奇"的特征，而在入清之后，他开始倾向于汉隶书的创作，从而成为我们观察 17 世纪书法嬗变的一个最佳对象。[1] 虽说对于隶书一体傅山相当自信，但是今天看来，他在隶书上的造诣似乎并未与黄道周、王铎拉开令人瞩目的距离，在后世，也没有人将他视为重要的碑学名家。在书史定位中，他仍然是一位以立轴行草擅场的书家，同样，直到晚年，行草仍是他应酬索书人的主要样式。

尽管傅山在书法形式上并未突破晚明的藩篱，但在这条道路上他走得比他的前辈更远。在他的笔下，点画的交代、字形的分割成为可有可无之事，他意欲呈现给观众的，无非是对于毛笔擒纵自如的操控能力，以及毛笔在绢素上所留下的奇

1　参见白谦慎《傅山的世界——十七世纪中国书法的嬗变》"导言"，生活·读书·新知三联书店 2006 年版。

趣横生的痕迹。他的一件《七绝诗轴》（图11）格式完全与前辈书家相同，但与他们表现"字"的目标大相径庭。我们在画面上看到的只是线条的狂舞、提按的繁复、速度的变化、走向的蜿蜒、令人眼花缭乱的穿插，让人充分感受到线条律动的魅力。如果放弃对于单字的释读，我们甚至可以将傅山的作品理解为一根线条的顺序流动，或激越，或舒缓，或流畅，或沉郁，或凝重迟涩，或轻描淡写，充满变数与不确定性。我们的视觉则跟随着他的导引，来重构艺术家创作这件作品时情绪的种种波动。

五、从"点画"到"线条"

关于大字的写法，南朝宋的王

图 11　傅山　七绝诗轴　行草
观远山庄藏

愔在讨论飞白书何以产生时说："本是宫殿题署，势既径丈，字宜轻微不满，名为飞白。"[1] 轻微不满，是说题署的大字不宜写得太实。这一说法得到米芾的遥相呼应。他嘲笑世人写大字多用力捉笔，尽用蛮力，结果是字愈无筋骨神气。他认为写大字要如小字，有锋有势，都无刻意做作乃佳。[2]

晋唐以来的小字，都是裹锋连续书写，因势成形，不同的发力、不同的力点、不同的取势不仅造成点画形态的差异，也直接决定了结构的形态，"纤微向背，毫发死生"[3]，是对这种精致性与缜密关系的极端描述。而不断发力取势所形成的篇章中，每一笔的关系都称得上钩锁连环，即使笔迹中断，笔势也血脉相连，于是，气脉隔行不断的"一笔书"常常为人们所称道。孙过庭是"二王"书风在唐代的代言人，他所说的"一点成一字之规，一字乃终篇之准"，完整揭示了晋唐书法用笔、取势、结构、篇章之间所隐含的必然关系。[4] 在这个意义上，

1 张怀瓘：《书断》卷上，载张彦远编《法书要录》，人民美术出版社 1986 年版，第 237 页。

2 参见米芾《海岳名言》，载《四库全书存目丛书》史部第 84 册，第 525 页。

3 唐人：《笔意赞》(《书苑菁华》卷一八）, 载卢辅圣主编《中国书画全书》第二册，上海书画出版社 2000 年版，第 519 页。

4 参见孙过庭《书谱》，墨迹本，台北故宫博物院藏。

晋唐以来的小字可以说是"点画"的艺术。

《书谱》一直被认为是唐代取法王羲之草书的代表作，《书谱》的点画（图12）大多呈现出一个不规则的三角形。这个不规则的三角形，是发力、取势的必然结果。所谓发力、取势，是指书写某一笔画时，有瞬间的力量、方向与速度变化，

图12　孙过庭　书谱　草书　台北故宫博物院藏

这个瞬间在纸面上所留下的痕迹就叫作"力点",它常常是一个笔画中最粗的部分。力点的变化带来点画形象的变化。

而点画交接处,其实有一个不可见的榫头。就像人的骨节,都包在肌肉、皮肤之内,只有通过解剖才能发现。如果这个骨节能够被我们看到,那就是"抛骨露节"了。所谓蜂腰、鹤膝,都是"抛骨露节"的体现,在人是病,在字亦是病。虽说榫头不可见,但它又毫无疑问存在于每一个字中,它的存在使得每个点画衔接得非常自然。譬如我们将米芾的一个竖钩分拆开来,它其实是两个点画:竖和钩。我们在写钩之前,其实要给它准备一个出锋的筑基,这个筑基就是竖画的形状。这个竖画的末端应该是左侧斜切的,而不是相反的。即使是枯笔的地方,亦有浓重的"墨点"以表明用笔转换的关纽(图13)。之所以说是点画的艺术,是指组成篇章的字,都可以解析为连绵不断的点画,这些点画都有精确的形象,且相互的交接都是一种必然的榫接关系。

然而,这样的"必然"在晚明的巨轴书法中消失了,代之而起的是一种偶然性的追求。这种追求以线条的运动为核心,之所以称线条,而不是点画,是因为在晚明巨轴书作中,笔画本身的运动、震荡和顿挫,取代了三角与榫头,成为人们关注

<div align="center">错误　　　　正确</div>

<div align="center">图 13　米芾书作中的榫头示例</div>

的重心。它们既是书写者展示"波澜"的所在，也是观赏者的
兴趣所在。尽管张瑞图、黄道周、倪元璐、王铎和傅山都能写
得一手精致的小楷或是小行书，但他们都明了小、大之间的不
同。王铎临写古代法帖，若单字大小相当，则往往力点清晰，
榫接自然，而一旦放大临写，便是另外一番景象了。

　　毋庸讳言，单字的放大以及纸笔工具的变化，使得书写者
无法通过瞬间的指掌发力与取势来完成点画与单字的造型。就
立轴作品而言，董其昌不免显得有些单调，尽管他对于用笔有

着相当细腻的体会。因主张用笔提得起[1]，董其昌的立轴行草很少有粗细轻重的强烈反差，即使最狂放的作品也难以见到。字形也基本作正局，且时有疏漏之处。何焯对他的批评最为具眼，《论董玄宰》云："董胸次隘结，字欲开展，而分寸太疏，法意俱乖，其用笔亦未始不道，但嫌照管不到。"又云："董思翁结字局促冗犯，无一可观，所谓都不知古人者也。"[2]董服膺米芾"小字如大字"的说法，认为"以势为主，差近笔法"[3]。他很得意地说："因悟小楷法，欲可展为方丈者，乃尽势也。"[4]值得注意的是，这里所谓的尽势，是点画之势，而不是通篇的局势。尽管董其昌有不少立轴作品传世，但手法基本因袭小字写法，局部不妨精致，但整体篇章的操控上显得力有不逮。

对于线条偶然效果的营造（它往往带来结构的偶然性与布

1　参见董其昌《论用笔》，载《画禅室随笔》卷一，景印文渊阁《四库全书》第867册，第421页。
2　何焯：《义门论前明书家》，载王应奎《柳南随笔》续笔卷一，中华书局1983年版，第141页。
3　董其昌：《书品》，载《容台别集》卷二，（台北）"中央"图书馆1968年版，第449页，第457页。
4　董其昌：《书品》，载《容台别集》卷二，（台北）"中央"图书馆1968年版，第449页，第457页。

白的偶然性），才是当时立轴书法的新法则。流畅与顿挫、飞白与涨墨、大与小、正与侧、连与断、清晰与模糊，种种反差的设计与制造成为巨轴书法造势的基本手段。总体上看，晚明巨轴的篇章并不是随着书写的不断推进渐次展开的，而往往体现为一种有意识的构成：通过各种视觉元素的对比关系来暗示一种动态的空间结构。

有时这种构成过于直白，就像前文提及的张瑞图在处理用笔时，总是显得过于刻露与刚猛，笔画之间缺乏内在的筋骨；有时这种构成又显得太过含糊，在傅山的行草立轴中，我们几乎很难找到一个清晰的点画，所有点画交接处的榫头，难以给我们坚实而灵动的感受。如果说在王铎的作品中，主笔、次要笔画及牵丝，它们的粗细与分量，仍有恰当的区分，这保证了读者对于汉字字形的确认（即使是草书）。但在傅山的笔下，牵丝常常被过分强调，而主笔恰恰被提空处理。前面讨论过的那件《七绝诗轴》中，"喜""峰"等字上行的笔画与横画之间缺乏任何必要的交代，"来""从"等字关键的榫头部位，皆虚晃一枪。这就是盛唐时代张怀瓘所批评的"失之断割"。这样的风气反射到小字的创作中，亦有所呈现。在傅山一件书写较多别体的书册中，我们更愿意将之理解为绘画而

图14 傅山 杂书册 观远山庄藏

不是写字（图14）。

王铎对于传统笔法有极其深刻的认识，他在一段跋文中曾空前强调"转"的重要性："书法难以转，转者，体用变化，莫能凝滞。……盖转者，三昧境也。"[1]王铎非常讲究点画的起承转合，在他看来，有了转，便有了作品整体的篇章结构。在批点《国语》时，他曾不厌其烦讨论文章的结构："清非寂寂数语简短之谓也，即千余言而承接转收，一篇有一篇之结构，不以字累句，不以句累篇章，如一句提挈呼吸，埋伏点睛，穿插收拾，如鹭在

1 王铎：《识语》，上海道明拍卖2010年秋拍拍品，当为摹本。

水，方见其身，忽入水中，行二三里始露其头，略为游泳，又入水中暗度。夫文至于暗度，不在词语，不论平奇长短，不拘浓淡浅深。"[1]这段关于"暗度"之妙的论述，几乎可以移来印证王铎的书法。但即便是王铎，也无法保证点画的精确榫接，在美国大都会艺术馆所藏的一件立轴中，王铎的点画有许多是不合法度的（图15）。

（局部）

图15 王铎 清凉山枕江亭屈静原招饮作轴 行书 美国大都会艺术馆藏

1　王铎手批《国语》影印本，辽海书社1934年版。

余 论

晚明的大轴行草，因为书写姿势由坐而立，腕肘取代了指掌，线条取代了点画，波澜取代了榫头，它在以趣味性与偶然性餍足观者视觉的同时，却与精致、优雅的书法传统形成了一道鸿沟。"兔起鹘落之喻，不但得势，妙在擒拿，不克擒拿，纵得势也无益。"[1] 王铎的告诫，虽为作文而发，但晚明书法的弊端似亦在此。高卷大轴的行草往往讲究得"势"，但"擒拿"不力。这里的"势"与"擒拿"，说的就是"线条"与"点画"。类似的警告在明后期不绝于耳，如解缙草书通篇缠绕，杨慎毫不客气地以"镇宅符"相诮，王世贞亦指责他"纵荡无法，又多恶笔"[2]。张弼草书或以一字而包络数字，或以一傍而攒簇数形，将没有关系的字或点画强行勾连，突缩突伸，项穆斥之为"瞽目丐人，烂手折足；绳穿老幼，恶状丑态；齐唱俚

1 王铎：《文丹》，载《拟山园选集》文集卷八二，《四库禁毁书丛刊》集部第88册，北京出版社1998年版，第370页。

2 王世贞：《艺苑卮言》附录三，载《弇州四部稿》卷一五四，景印文渊阁《四库全书》第1281册，第479页。

词，游行村市也"[1]。

　　作为晚明最重要的书法家，王铎时时警惕书法之法的丧失，他曾经说："近世书家以臆骋，动无法度，如射不卦鹄，琴不按谱，如是亦何难之有？"[2]晚明书家的巨轴行草，为我们提供了全新的视觉感受，但其间亦充斥着大量粗糙甚或蛮横之作，点画之法的失落，或许是一个格外重要的原因。

（原刊《文艺研究》2014年第7期）

1　项穆:《书法雅言》，载《历代书法论文选》，上海书画出版社1979年版，第523页。
2　王铎草书卷，浙江省博物馆藏，参见黄思源主编《王铎书法全集》，河南美术出版社2005年版，图79。

顺治十年刊《拟山园选集》的篡改
与王铎形象的重塑

在王铎（1592—1652）诗文集的各种版本中，流传最广的是顺治十年（1653）刊《拟山园选集》，其中诗集 75 卷[1]；文

1　参见王铎《拟山园选集》诗集，清顺治十年（1653）刊本，中国国家图书馆藏。
（台北）学生书局 1985 年曾经据日本所藏五十四卷本影印，不过并非全帙。

集有 81 卷[1]、82 卷[2]之别，书版相同，唯后者序言部分经重新雕版，且比前者多出《文丹》一卷[3]。在王铎去世之后不久，他的两位弟弟王镛与王鑨在苏州完成了这项刊刻活动。

顺治十年九月，王鑨为《拟山园选集》作序：

> 其寿梨也，一举金阊，再镌白下，余令昆山时，复镂之署所，兹癸巳秋，仲兄仲和与余假寓吴门，再取成书，详为校阅，益以新篇，从石斋、鸿宝、太青诸先生之所选定者，仅存十之四五，汇为一集，名曰《拟山园选》。[4]

根据他的说法，王铎的诗文集曾经四次雕版付梓。今日所见，除顺治十年刊本外，还有：天启崇祯间刊《王觉斯诗》，卷帙不明，存 12 卷[5]；崇祯间黄居中抄本《王觉斯初集》，诗文并

1 王铎《拟山园选集》文集，中国国家图书馆藏，收入《北京图书馆古籍珍本丛刊》第 111 册，书目文献出版社 2000 年版；《清代诗文集汇编》第 6、7 册，上海古籍出版社 2010 年版。

2 王铎《拟山园选集》文集，中国科学院图书馆藏，收入《四库禁毁书丛刊》集部第 87、88 册，北京出版社 2000 年版。

3 与《拟山园初集》所收相比，这一版本中《文丹》的内容有所删削。

4 王鑨：《序》，载《拟山园选集》诗集卷首，第 15—16 页。

5 王铎：《王觉斯诗》，明天启崇祯间刊本，上海图书馆藏。

收，未分卷，10 册 1 函[1]；崇祯间刊《拟山园初集》，递刻至 70 卷[2]；顺治十六年王无咎刊、康熙间王鹤重辑《拟山园文选集》，32 卷[3]。不过王鑨所言与这些版本之间并非一一对应的关系。[4]

与明刻《拟山园初集》《王觉斯初集》等相较，《拟山园选集》所收诗文中，专指满人的"虏"悉数被改为指代李自成、张献忠等农民军的"寇"，如《拟山园初集》七古卷一《同梁眉居、常二如、张心矩、许佩宛、屈鹏洲张子依绿园泛京外舟》，《拟山园选集》诗集七古卷九作《同眉居依绿园泛京外舟》，诗中"夷虏"改"寇氛"[5]。《拟山园初集》五律卷一六《投袁石悫》"虏在不言功"句，《拟山园选集》诗集五律卷十将"虏"改为"寇"[6]。又如《王觉斯初集》所收《报赵总戎书》，《拟山园选集》文集卷五五收录时将"强虏""奴酋"改

1　王铎：《王觉斯初集》，明黄居中抄本，天津图书馆藏。

2　王铎：《拟山园初集》，明崇祯刊本，中国社会科学院文学研究所图书馆藏初刻本；河南省图书馆藏递刻本。

3　王铎：《拟山园文选集》，南开大学图书馆藏。

4　相关研究参见张升《王铎著述考》，《河南图书馆学刊》2022 年第 1 期；薛龙春《王铎刻集考》，待刊。

5　分别见《拟山园初集》七古卷一，第 11a—12a 页；《拟山园选集》诗集七古卷九，第 5a 页。

6　分别见《拟山园初集》五律卷一六，第 20b 页；《拟山园选集》诗集五律卷一〇，第 9a 页。

为"强兵""东兵"[1]。在《拟山园选集》刊行的顺治十年，无论作者还是编者都已经是清廷的臣子，"夷""虏""酋"等字眼涉乎违碍，其修改在情理之中。即便是据王铎崇祯十一年（1638）手书刊刻的《铜雀瓦铭》，其中的"虏"字入清后亦为捶损。[2]

但接下来所要讨论的某些特别的篡改，并非上述因语涉违碍、被动调整的类型，而很可能出于蓄意所为。这些改动主要涉及两个方面：一为信札的受书人姓名；二为该书序言作者及审阅者姓名。

一、对受书人的篡改

根据传世墨迹与刻帖，至少可以确认《拟山园选集》所收9件书札的受书人姓名都经过篡改。

（一）"细观《兰亭续帖》，皆本《汝帖》，刻较《汝》精细。其中增入者，乃《绛帖》《澄心堂》之精者。昨日雨中仆

1　前者见《王觉斯初集》，无页码；后者见《拟山园选集》文集卷五五，第628—630页。

2　参见王铎题《铜雀瓦铭》拓片，载张廷济《清仪阁所藏古器物文》，[日本]京都大学藏。

临一册，用宣德纸，虽不及古人，亦有一种风致，尚未裱也。米襄阳帖，兹为四十六册，英光堂本必甚多，平生觏其半，刻手嘉，恨未能全见为嗛嗛，奇山异溪，正不必数年尽游遍也，留以为他年快观，再觏始为叫绝。米帖亦临半，幸仍掷一二日，完此当归之。岩老道盟。王铎拜复。"钤"王铎之印"。纸后戴明说书"丙戌三月廿八日来书"[1]（图1）。

按：戴明说，字道默，号岩荦，直隶沧州人。崇祯七年（1634）举进士，由户部主事累迁兵科都给事中。入清累官至户部尚书。札中所云"昨日雨中仆临一册"，即三月二十七日所临《兰亭续帖》所收晋唐人帖二十叶，此作刻入《拟山园帖》卷六。据札中"米帖亦临半，幸仍掷一二日，完此当归之"，《兰亭续帖》《英光堂帖》皆戴明说所购，王铎一面为之鉴定，一面将之作为临写范本。《拟山园选集》文集收录此札，文字略异，但标题改为《答玄宰》[2]（图2）。董其昌，字玄宰，华亭人，万历十七年（1589）进士，官至礼部尚书，为晚明书画之执牛耳者。

1　故宫博物院藏，刻入王无咎纂集《拟山园帖》卷三，江苏古籍出版社1986年版。
2　《拟山园选集》文集卷五〇，载《北京图书馆古籍珍本丛刊》第111册，书目文献出版社2000年版，第573页。

图1　王铎《致戴明说》，故宫博物院藏

肤卿六著二兄猶足度日也

苍玄宰

细观兰亭续帖澄心堂之翘楚昨日雨中僕临一册
者乃绛帖澄心堂帖尽帝汝帖刻较汝精细其增入
用宣惠纸仍仍肤虽不及古人书叨盆拊筑各
一种凤致尚未裱也米襄阳帖濃脱無鬱鬱形
屈者兹焉四十六册英爰堂书必甚多弖生覩
其半刻得苏轼焉恨未能全见焉噱如奇山异
溪精神入门造物不可攫援正不必數季遼脈
盡遊徧也罄已焉他李快觀再覩新鸥聚虎顚
乃焉叫絕侶脊不盡者與天地俱生

又苍玄宰

僕堂足下之盧留摯澆酒顧奉約束送妄膏廉
請自知福小夜郎倔于南扶餘雄海隅不亦大
可唤邪凈紫寺荷花霏霏高原蹲崎足下方且
領袖干溪閲書棟珠篋送落君手千季老潭古
如雲再經品題呂發新彩在足下筆濤膝情号其
如僕熱心懇懇何哉恨狀恨不日擕手足下

擬山園選集　卷五十　書一　四四

图2　王铎《拟山园选集·文集》所收《答玄宰（董其昌）》

（二）"今日张炬始归来，昨濡管未能镞镞出新，虽有大略，恐未精核耳。茗柯实理，方好雅谈，为看藤花一事，夺我辈清欢。天下事大氐如斯，能尽如意乎？闻足下新得绍兴一本米黻橘形大字，为此心中盘踞，未遑就寝，足下即刻检发，仆取床头酒咀嚼其味，就炬观之。范宣见戴逵赋图，称为有益，字学亦尔尔。善取云龙骙骙之势，以补未尽清欢。从诸帖检第之，书画中董狐，仆亦不敢让矣。炬前含饭裁奉，急于看帖，如饮食性命，即此亦是一颠，恨海岳不见我，足下听然一噱乎

否？不一一。岩荦道社合下。弟王铎顿首拜。冲。"纸后戴明说书"丙戌三月廿九日晚来书"[1]。

按：据上款"岩荦"，亦致戴明说者。王铎听说戴明说新得一本《绍兴米帖》，乃米芾大字，急欲索观。《拟山园选集》文集收录此札，内容经过大幅删改，标题改为"与骏公"[2]。吴伟业，号骏公，江南太仓人。崇祯四年(1631)进士，明末清初最著名的诗人之一，与钱谦益、龚鼎孳并称"江左三大家"。

（三）"评帖匪易，勿贵乎太昵也，又不可轻视睨躁。如医家诊脉，按其刻法、纸形，字不浅，骨貌、阴阳，真神无赢，元气不伤，斯固宋拓之卓异者。盖古人奥旨，其精光隐现楮墨外，疑有声响，断断不能埋没。所以为今帖易，为古帖难，千年来绵绵不死者，实有物焉，以厚魂魄，不徒强猛，但恃蜂翔踊间议也。顾仆于是沈玩数四，不敢饰所不及，援其外胜，薄其内存者，区区不昵，为此故耳。信乎凡帖不可木强未圆，疵其色于鲜好，大氐笨多，涵露隐厚少也，是故神不充实，仆胸中所以不能久有此帖，匪诊之谛，敢薄视以埋没其精光而重冤

1　私人藏，刻入《拟山园帖》卷七。
2　《拟山园选集》卷五七，载《北京图书馆古籍珍本丛刊》第111册，书目文献出版社2000年版，第645页。

之乎？仆辄用轻为趯发，披露无徇，足下或不哑然笑以为迂且无当也，如庸医之误诊也者，仆始不枉一片恻怛矣。有客远来，对坐裁报，十册检收之。复岩荦老先生阁下。弟王铎顿首拜，冲后。"纸后戴明说书"丙戌四月初三日复书"[1]。

按：入清之后，王铎与戴明说比邻而居[2]，顺治三年（1946），二人有大量通信，大多讨论法帖。戴此时从京师报国寺等地搜购鼎革动乱中流出的各种古代法帖，由王铎掌眼，戴明说所藏宋拓《集王圣教序》，今藏故宫博物院，即有王铎题跋。在这封信中，王铎详细讨论了刻帖的物质性及鉴定上存在的困难。此札收入《拟山园选集》，标题亦改为"又（与骏公）"[3]。

（四）"闲人不暇忙，此自性然。弟块然闭门，十寸小几，暖室中蠹管自娱。近日向大官求米，又索数千俸钱，买药兼酒，以送衰齿余曦而已。三月绿水时，桃花柳色，种种媚人，金鱼池共访孙北海，我辈欢畅，寻子昂、伯机旧址，当日歌舞何在，凭吊风流，三两卮酒便足满鼹鼠腹耳。倘临时得无事为

1 故宫博物院藏，刻入《拟山园帖》卷一。
2 戴明说：《遥哭王觉斯尚书四首》小序，载《定园诗集》，《清代诗文集汇编》第21册，上海古籍出版社2010年版，第91—92页。
3 《拟山园选集·文集》卷五七，载《北京图书馆古籍珍本丛刊》第111册，书目文献出版社2000年版，第645—646页。

快，此豫订言也。亲家勿嫌其太草草。弟王铎顿首。"[1]（图3）

　　按：此札乃致亲家张鼎延者。张鼎延，字玉调，河南永宁（今河南洛宁）人，王铎同年，入清仕至兵部侍郎。此札作于顺治四年（1647）春日，时王铎约张氏同过孙承泽金鱼池，寻元人赵孟宴、鲜于枢旧址，凭吊先贤风流。当年夏日，王铎与张鼎延等人过孙承泽园，为金鱼池宴集，王铎作序。[2] 此札

图3　王铎《致张鼎延》，收入《琅华馆帖》

1　张鼎延纂：《琅华馆帖》，题名"桃花帖"。
2　参见王铎《金鱼池宴集序》，载《拟山园选集·文集》卷三四，载《北京图书馆古籍珍本丛刊》第111册，书目文献出版社2000年版，第402页。

收入《拟山园选集》，标题改为《与北海》，并刻意将“金鱼池共访孙北海，我辈欢畅，寻子昂、伯机旧址”改为“金鱼池上我辈寻子昂、伯机旧址”[1]（图4）。孙承泽，号北海，顺天大兴人。崇祯四年（1631）进士，其书画收藏甲于清初。

图4　王铎《拟山园选集·文集》所收《与北海（孙承泽）》

1　《拟山园选集·文集》卷五七，载《北京图书馆古籍珍本丛刊》第111册，书目文献出版社2000年版，第645页。

（五）"南都缔好先生，譬诸草木，臭味攸同。偶以讨论锱铢，互核量于文质之间，徒劳雅意，欲剿而传之。至今流离琐尾，虽烟墨不言，而先生交深于道性，能不令人窬叹为之怀思乎。"[1]

按：揆诸文意，此札当致张镜心者。崇祯八年（1635）秋冬之际，张镜心与王铎先后抵南京任职，张任南京光禄少卿，王任南京翰林院掌院。次年二人共游金陵山水，论诗之札颇夥。[2] 此札很可能作于避难怀州时期，王铎特别提到二人相同的志趣及在南都的文艺交往。《拟山园选集》收录时标题作《与北海》[3]，但孙承泽从未与王铎在南京有所交游。

（六）"勉焉文之，是以余丑昭也。木枝荫人，弟之不能荫也。滋惧粗叶枯条，何以见亲家。弟王铎拜玉调亲家阁下。"[4]

按：此札亦致张鼎延者，作札时间待考。《拟山园选集》收录，标题改为《答鸿宝》[5]。倪元璐，号鸿宝，浙江上虞人，

1　王铎：《拟山园选集·文集》卷五三，载《北京图书馆古籍珍本丛刊》第111册，书目文献出版社2000年版，第605页。

2　参见王铎《致张镜心札册》，故宫博物院藏。

3　王铎：《拟山园选集·文集》卷五三，载《北京图书馆古籍珍本丛刊》第111册，书目文献出版社2000年版，第605页。

4　收入《琅华馆帖》，题名"木荫帖"。

5　《拟山园选集·文集》卷五〇，载《北京图书馆古籍珍本丛刊》第111册，书目文献出版社2000年版，第578页。

王铎同年进士，崇祯十五年（1642）应诏至京，任户部尚书，崇祯十七年（1644）三月十九日殉国。

（七）"占数谓南北惊溃在甲申，前即见永宁诸城骇浪愕涛，果如生前事。天之制人，彼朝中任事者其何力焉？弟子然一身，手提三尺剑，竟亦无用，不如躬操铫耨。玉调老年亲家，弟王铎顿首。"[1]（图5）

按：此札亦致张鼎延者，作于入清以后。王铎通过占卜，指出甲申（1644）明清鼎革的必然性。《拟山园选集》收录，标题改为《与荆岫》[2]（图6）。杨之璋，字荆岫，河南河内（今沁阳）人，万历四十一年（1613）进士，曾任职礼部，后请归。崇祯十七年十月以不屈李自成就死。

（八）"弟枯涩无余智，先生误收之心兰，文章骨肉，世外知己，谁能无情，不胸怀时悬一无锡雪山耶。弟六月祭毕岳灵，遄陟崇嵝，惊泉飞翠，方小憩泶潏，使者衔命，共白云冉冉来，若大丙问以仙书也。娓娓深绪，顿令云岵变为金庭，玄澹寂寞，喜有足音，恂郁之余，天壤间固有竺交肥义若先生者

1　刻入《琅华馆帖》，题名《占数帖》。
2　王铎：《拟山园选集·文集》卷五三，载《北京图书馆古籍珍本丛刊》第111册，书目文献出版社2000年版，第603页。

图5　王铎《致张鼎延》，收入　　图6　王铎《拟山园选集·文集》所收《与荆岫
《琅华馆帖》　　　　　　　　　　　（杨之璋）》

哉。弟准拟自蒲城入泾干，聚笑休畅，弟心孔�024，即量无百壶，先生能沃松花酿以醉弟狂奴乎？惠心妍状，天涯知己，洗弟九障，竹濑盈盈，弟神已先赴矣。华山西峰八石潭树边。辛卯六月初三濡毫于老绿之中。社弟王铎。都中忽鼎沸，不如昔安恬，亦咄咄堪诧。想先生瞩邸报洞悉耶，其中深隐，难以罄攵尽也，仕路骇愕，古来如斯。书竣略及之。石翁老社翁阁

下。冲。王铎顿首。"[1]

按：此札作于顺治八年（1651）六月三日。据"无锡雪山"，当致吴达者。吴达，字雪帆、雪航（雪山当亦其字），江苏无锡人，崇祯三年（1630）举人，入清特擢御史。本年巡视茶马，驻陕西。王铎札中谈及六月祭告华山后将自蒲城入泾干，与之相见。所云都中鼎沸事，即吏部尚书陈名夏不升资深的王铎为礼部尚书，反升资浅的陈之遴，被御史张璨弹劾一案。[2] 此札收入《拟山园选集》，标题改为《答锦帆》[3]。赵宾，字锦帆，河南阳武人，顺治三年（1646）进士，时为陕西淳化县令。他是清初著名的"燕台七子"之一。

（九）"答熊雪堂。春和之夜，微茫山色，共闻岚气松香。明日又不得斗酒与足下盘礴古嶂绿柳清泉间，归来车中犹悒悒也。数朝诵大集，若涉溟海，鹈阳峥琰，淼漭浩沵，安可蠡测。而谷王乃下问行潦乎。夫风雅在足下，龙之一鳞一爪也。仆虽梼昧，已自慊然意下，又敢以茅藘小蝘献。虽然，仆向若

1　刻入《拟山园帖》卷七。
2　参见王钟翰点校《清史列传》卷七九，中华书局1987年版，第6544页。
3　《拟山园选集·文集》卷五八，载《北京图书馆古籍珍本丛刊》第111册，书目文献出版社2000年版，第653页。

于足下，愿北面而事之。足下其有意于蚍足虫篆欤，仆也兔颖小伎，习气难除，敢不借之为贽？"[1]（图7）

按：崇祯十一年（1638）春，熊文举与王铎有祀陵之役，熊氏《祀陵记》云："戊寅三月……维时共事者有王觉斯先生，先生谈诸陵，别派分支，错绣如画，博物君子哉。"[2]札中提及"数朝诵大集"，当为阅读熊氏诗集，王铎此际恰好有《览熊雪堂诗集》一诗。[3]此札《拟山园选集》收录，标题改为《答太青》[4]（图8）。文翔凤，号太青，陕西三水人。万历三十八年（1610）进士，仕终太仆少卿，为晚明最重要的理学大家之一。

二、序言作者、审阅者的篡改

《拟山园初集》收前序10篇，作者分别为孙承宗、陈仁锡、黄道周、邢绍德、张镜心、刘鼎、张明弼、王铎、梁云

1　王铎手稿，西泠拍卖2005年秋拍拍品。
2　熊文举：《祀陵记》，载《雪堂先生文集》卷一一，《北京图书馆古籍珍本丛刊》第112册，第301页。
3　《拟山园初集》五律卷一一，第4b—5a页。
4　《拟山园选集》文集卷五〇，载《北京图书馆古籍珍本丛刊》第111册，书目文献出版社2000年版，第572页。

图7　王铎手稿《答雪堂》　　　　图8　王铎《拟山园选集·文集》
　　　　　　　　　　　　　　所收《答太青（文翔凤）》

构、张四知。后序7篇，作者分别为范文光、黄居中、薛冈、葛鼎、薛寀、张维机、杨观光。

《拟山园选集》诗集，卷首刻序言21篇，作者依次为孙承宗、何吾驺、吕维祺、马之骏、文震孟、姚希孟、陈仁锡、黄道周、倪元璐、蒋德璟、张国维、张镜心、杨观光、李模、梁云构、张缙彦、李尔育、彭而述、陈鉴、王鑨、王国楠。与诗集相比，文集少文震孟、姚希孟、张国维、张镜心、杨观光、陈鉴6篇。

值得注意的是，以《拟山园初集》（以下简称《初集》）与

《拟山园选集》(以下简称《选集》)比勘，有数篇序言的署名经过篡改，兹分述之：

（一）《选集》何吾骀《叙》、文震孟《初集叙》完全相同，又与《初集》张四知《初集叙》基本一致。崇祯九年（1636），张四知与王铎同官南都，交往甚夥，次年又同时擢詹事府詹事。张序称"觉斯覃精著作，意期千古，南掌翰篆，冰衙无事，益肆力于文辞"。"南掌翰篆"一句，正点明王铎在南京的任职，而何、文名下之序则刻意改为"翱翔翰苑"，造成此序作于天启初年的错觉（图9）。[1] 何吾骀，字龙友，广东香山人，万历四十七年（1619）进士；文震孟，号湛持，长洲人，王铎同年进士。二人于崇祯间曾同任大学士，后皆罢归。文震孟卒于崇祯九年（1636）。

（二）《选集》马之骏《王觉斯先生诗叙》、姚希孟《王觉斯先生诗序》完全相同，又与《初集》薛冈《王觉斯先生诗序》一致。薛冈，字千仞，浙江鄞县人，与王铎相识于天启

1　此外，"兼之者明惟于鳞一人"改"兼之者明惟嵣峒、于鳞"，"至德出俗"改"抗疏直谏"。

图9　张四知《拟山园初集》序（右）；何吾驺《拟山园选集》序（左）

年间。[1]序中谈及："今日突奥寇，藩篱虏，圾圾乎殆哉，不能无嗟乎。今之操觚者，汉官威仪，不谓得觉斯太史复见也。"薛序作于崇祯九年十二月，本年皇太极于沈阳称帝，随即遣兵南下，七月薄昌平，与序中所言正合。而马之骏天启五年

1　参见王铎《访薛千仞张园》，《拟山园初集》五律卷四，第14a页。《王觉斯诗》五律卷一作《访四明薛千仞冈于瑞石张少宗伯园》，张少宗伯即礼部左侍郎张邦纪，可证其说不诬。又，《拟山园选集》文集卷五三亦收录《与千仞》，载《北京图书馆古籍珍本丛刊》第111册，书目文献出版社2000年版，第606页。

（1625）已卒于户部主事任上¹，马为河南新野人，万历三十八年（1610）进士，与王铎有所交集，但为时甚短。姚希孟，字孟长，江苏吴县人。万历四十七年（1619）进士，天启五年遭削籍，崇祯初召为左春坊左赞善，历升詹事府正詹事，兼侍读学士。后得疾请假归。姚希孟于崇祯九年五月下世。

（三）《选集》倪元璐《五言代序》，与王铎为倪元璐《代言选》所作序言基本一致。倪、王同为天启二年（1622）进士，《代言选》由王铎与文震孟评阅。王铎《倪鸿宝过访，其门人王炳藜诸君为鸿宝刻〈代言〉，属予评，复命予作叙，以五言代之》以手迹的方式刻入倪氏《代言选》卷首，根据款识，诗作于崇祯癸酉，书于乙亥（图10）。²《拟山园初集》也收录这篇序诗，题为《病中倪鸿宝过访，鸿宝刻词头，命作序，柬此代序》³（图11）。然而《选集》卷首也赫然刊印了这篇《五言代序》，作者却成了倪元璐。倪、王互换，王铎"披襟而莫逆"的感受也就成了倪元璐的感受（图12）。事实上，崇祯

1　参见钱谦益《马主事之骏》："天启乙丑，卒于官，年三十有八。"《列朝诗集小传》丁集下，载周骏富辑《明代传记丛刊》学林类九，（台北）明文书局1991年版，第695页。

2　参见倪元璐《代言选》卷首，明末山阴王贻栻重刊本，中国国家图书馆藏。

3　《拟山园初集》五古卷一，第14a—17a页。

图 10　倪元璐《代言选》王铎序，上海图书馆藏

八年（1635）王铎与倪元璐即有嫌隙，倪元璐在写给文震孟的信中曾说："孟津兄总求南司成，庶子、掌院非其所屑，其意唯恐人不据之也。数日来始知此兄营求可耻之状，不忍言之。年翁亦不必告人。"[1] 因二人此际皆求仕南都，矛盾遂起。此后倪、王几乎未再谋面，倪没有可能为王铎诗集作序。

（四）《选集》吕维祺《叙》，与《初集》邢绍德《序》完全一致。吕维祺，号豫石，邢绍德，字舜玄，皆王铎亲家，

1　《有明名贤遗翰》，清光绪丁亥汉皋文渊书局木刻本。

图11　王铎《拟山园初集》收《病中倪鸿宝过访，鸿宝刻词头，命作序，柬此代序》

图12　王铎《拟山园选集》倪元璐序

亦皆洛阳人。《叙》中称王铎"年未四十"，当作于崇祯五年（1632）以前。然王铎向吕维祺索序在崇祯九年（1636），《与吕豫石启》云："小集如干，大雅兹印。或可付秦淮书刻，岂足致洛阳纸腾……借重玄晏片言，奚论贾客三倍。"[1]吕维祺或

1　《拟山园初集·文集》卷五九，载《北京图书馆古籍珍本丛刊》第111册，书目文献出版社2000年版，第663—664页。

曾为其集作序[1]，但必非此篇。不仅如此，《初集》中所收赠邢绍德之诗也被改为赠吕维祺者，如五古卷二《淮安舟中怀舜玄》四首，其二有云："我爱邢子才，凤仪摇色电。"《选集》五古卷四收录《淮安舟中怀邢舜玄》其一，标题改为《淮安舟中怀豫石》[2]。

（五）《选集》李模《觉斯先生集序》，与《初集》刘鼎《觉斯先生集序》基本一致。唯首句"余以庚午之夏违少室而南"，"庚午"改为"壬申"。据《（康熙）登封县志》卷六《职官·教谕》："刘鼎，字新之，富顺人，举人，天启六年任。英年冷署，肆志古学，攻制义，登邑士子沐其教，文风丕变。以麟经聘陕西同考，称得人。辛未登进士，授行人司行人。"[3]王铎索序的崇祯三年（1630），刘正在登封教谕任上，故序文有"违少室而南"之语。收到序言，王铎曾有复书，《王觉斯初集》收《答刘新止书》：

1　参见王铎《拟山园选集·文集》卷五四《与豫石》，载《北京图书馆古籍珍本丛刊》第 111 册，书目文献出版社 2000 年版，第 611 页。

2　分别见《拟山园初集》五古卷二，第 2b—3b 页；《拟山园选集》诗集五古卷四，第 1b—2a 页。

3　张圣诰纂修：《（康熙）登封县志》卷六《职官·教谕》，清康熙三十五年刻本，第 15b 页。

正为闷热，得足下赤一，顿饮醍醐，令人九咽，赖此稍生快绪……俚集才出十之二……足下注赞，欲刷流以张仆，以为仆可随歃血为盟后耶？国小力薄，兵脆士单，恐渻之耻徒添懑愤。[1]

据"正为闷热，得足下赤一"，王铎收到刘鼎书札及序言，亦在夏日。李模，字子木，其先太仓人，避倭移居苏州。天启五年（1625）成进士，后授御史，屡上疏言事，贬南京国子监典籍。其人并无游宦河南之事，且与王铎频繁交往要晚到明亡前夕，其时王铎避难苏州。

（六）《选集》蒋德璟《叙》，与《初集》黄道周《王觉斯年丈初集叙》基本一致，唯"黄子不阿好矣"改为"蒋子不阿好矣"。黄道周尝选评王铎之诗，蒋德璟则预其事，据序中"僭为选评"之句，知此序必出黄手（图13）。蒋德璟，号八公，福建晋江人，王铎同年进士，崇祯十五年（1642）晋礼部尚书兼内阁大学士。黄道周，号石斋，与蒋德璟同乡、同年，为晚明名儒，入清后举兵抗清，顺治三年（1646）被杀。

1　《王觉斯初集》，无页码。"新止"当为"新之"之讹。

図 version...

图13　《拟山园选集》蒋德璟序

（七）《选集》黄道周《题王觉斯初集》：

　　曩壬戌庶常之简，凡六六人，惟王觉斯、倪鸿宝与我最乳合。盟肝胆，孚意气，砥砺廉隅，又栖止同笔研，为文章。爱焉者呼三珠树，妒焉者呼三狂人。弗屑也……当吾世，有觉斯起孟津，近金谷园，不拟谷拟山，山自韫宝，翻索千尺珊瑚于我。

据落款，时在崇祯元年秋九月。黄道周断无两次为初集作序之理，此序该出何人之手？据张镜心《赠太保礼部尚书王文安公神道碑铭》："入翰林为庶常，读中秘书，与晋江蒋太保德璟、山阴倪尚书元璐鼎峙词林，声实相伯仲。"[1] 此序作者称自己与王铎、倪元璐有"三珠树""三狂人"之目，极有可能是蒋德璟，《选集》故意将黄、蒋二人名实互换。

《拟山园选集》的序言作者中，除了王铎的门生（彭而述、陈鉴）与家（族）人（王鑨、王国楠），多为王铎故旧。然如前文所举证，何吾驺、马之骏、吕维祺、文震孟、姚希孟、李模、倪元璐、蒋德璟、黄道周的序言，署名都曾经过刻意篡改。

何吾驺、文震孟、马之骏、姚希孟、吕维祺、李模、倪元璐、蒋德璟、黄道周皆一时清流，何、文、蒋与孙承宗一样，皆位至大学士，吕是当日大儒，崇祯十四年（1641）正月殉国，倪、黄分别于崇祯十七年（1644）、顺治三年（1646）殉国，姚、李皆因直谏被贬官。其中有些人很可能从未为王铎诗

1　张镜心:《云隐堂集》文集卷一四，中国国家图书馆藏清康熙十一年奉思堂张潝刻本，第12b—17a页。

文集作序，编选者以他人之文改头换面，署上他们的名字；王铎为倪元璐的诗文集所写序言，竟然原封不动变成了倪为王所作的序言；而为了显示更为亲近的关系，编选者还刻意将蒋德璟、黄道周的序言对换，从而塑造王与倪、黄"三珠树"的金兰之交。[1]《拟山园初集》序言的作者，除了前述被替换的，张明弼、范文光、黄居中、葛鼐、薛寀、张维机等人或因声名不彰，他们的序言在《拟山园选集》中被悉数删除。

同样值得关注的，还有王铎诗作的审阅者。前揭王鑨《拟山园选集》序言有云："兹癸巳秋，仲兄仲和与余假寓吴门，再取成书，详为校阅，益以新篇，从石斋、鸿宝、太青诸先生之所选定者，仅存十之四五，汇为一集，名曰《拟山园选》。"他提到黄道周、倪元璐、文翔凤等人选定王铎之诗，《拟山园选集》诗集各卷皆注明由黄道周、刘宗周、文震孟、李模、陈仁锡、曹溶、霍达、张凤翔、钱谦益、文翔凤、倪元璐、王鑨等人"选"或"阅"。其中，黄道周所审阅者最多，达 45 卷。虽说黄道周等人确曾选评王铎的诗文，不过这些选阅者的姓名

1　这一说法至今仍误导着学界，几乎所有谈论王铎交游的论文，都会举"三珠树"
　　为证据，并进一步演化为王铎与倪、黄相约攻书的故事。

与选评诗文的关系并不可靠，以黄道周为例，他所选的诗有不少写于顺治三年（1646）以后，如五言律卷二三《玉叔轩会辕文、冶山，时野鹤不至》《过景毅轩中，戏写竹于壁》《怀岚如》《想柏冈登山戊子》《效韦体示野鹤》作于顺治四年至七年（1647—1650）。又如署名为"文翔凤阅"的五言律卷一四，所收《寄金陵屈静原、方孺未、佘淳夫》《周柱明讣》《己卯九日夜登普同庵佛楼》诸诗分别作于崇祯十一年至十二年（1638—1639），其时文翔凤很可能也已去世。因此，众多的审阅人及审阅人与诗作的对应关系中，有些可能出于虚构。

三、篡改的意图

诗文集中的这些篡改，到底是王铎本人还是他人所为？

顺治九年（1652）夏，王铎的广东门人陈鉴在苏州与王鑨相见。"忽睹遗稿之杀青于五溪、平庵二朱人，吾及门之谊，又安可无言？"[1]他所提到的二朱人，五溪即朱俊，一字君遴、五章，浙江绍兴人，在明亡之前的若干年中，他一直是王

1　陈鉴：《先师太傅拟山园集序》，载《拟山园选集》诗集卷首，第1a—4b页。

铎家中的西席，与王铎生死与共。而平庵很可能是他的儿子朱士曾，字敬身。顺治七年（1650）初，王铎计划修订诗文，尝有诗寄朱俊父子，期其来京，《寄五溪、敬身，问近年信》云："所求铨旧草，尤望缮余生。"[1]当年八月，朱俊父子至京，即为编辑诗文集而来。这项工作完成于次年春日，四月中王铎即有秦蜀之行，此前有《送五溪往平阳归山阴》一诗。[2]由此可知，朱俊父子应该是王铎诗文集的实际编辑者，不过，上述的篡改必定出于王铎本人的授意，而不可能是朱氏父子的主张。

事实上，类似的手法在崇祯年间所刊《拟山园初集》中已有端倪。如该书卷首张镜心《初集序》（图14），实际作者乃是王铎的另一位同年进士郑之玄。郑之玄（一作之铉），字大白，号道圭，福建晋江人。他与王铎在庶吉士散馆之后一道得授检讨，纂修《神宗实录》，其时魏忠贤窃窃权柄，王铎尝约郑辞修《三朝要典》，一直是王铎引以为荣的壮举。[3]崇祯四年（1631）七

1 《拟山园选集·诗集》五排卷五，第14b—15a页。

2 《拟山园选集·诗集》五律卷二四，第9b—10a页。

3 参见王铎《为荐扬原据才略识验有素谨陈保举之由以乞圣鉴事》："臣愚，侍从词林十有七年。当崔、魏虐焰之时，约同官黄锦、郑之玄力辞修《三朝要典》，惟事诵读。"又，《奏为抚议关系最重谨竭愚诚议守要塞以祈圣听以安天下事》："昔日责令纂修《三朝要典》，臣与黄锦、郑之玄辞之四次。"皆为手稿，中国嘉德国际拍卖有限公司2011年春拍拍品。

月，王铎曾与黄道周、倪元璐、蒋德璟等同年进士同为郑之玄所藏吴彬《十石卷》题跋。[1] 约在同时，王铎又题郑之玄画像。[2] 崇祯六年（1633）郑之玄册封岷藩，事毕归闽，旋卒，王铎为作悼诗及传文。[3] 二人密切的交游，于此可窥一斑。郑氏《克薪堂文集》所收《王觉斯集序》[4]（图15），当作于崇祯六年以前，但比勘之下，竟与张镜心名下的《初集序》基本一致。张镜心与王铎熟稔，要在崇祯九年二人同时任职南都以后，因此绝无可能在崇祯六年以前为其集作序。将郑之玄改为张镜心，或因《拟山园初集》刊刻之际张已离开南京，未及制序[5]，而此时郑之玄已经去世三年。

另外一个例子，是收录于《拟山园初集》的《宋九青诗

1 私人藏品，寄存日本京都国立博物馆。吴彬画为后配。王铎题诗，即《拟山园初集》七古卷一《题郑道圭十石卷》、七律卷三《郑大白命咏石》，第5b—6a页、第21b页。

2 参见王铎《郑大白画像，坐饮山水中，题为"斗酒百篇"，命咏》，载《拟山园初集》七古卷一，第13b—14b页。

3 参见王铎《郑大白传》，载《拟山园选集·文集》卷四四，载《北京图书馆古籍珍本丛刊》第111册，书目文献出版社2000年版，第509—510页；《哭郑大白》，《拟山园初集》五律卷六，第12a—13a页。

4 郑之玄：《克薪堂文集》卷三，明崇祯刊本，据尊经阁文库影印，第4—6页。

5 1636年8月张镜心北上，次年闰四月为兵部右侍郎兼右佥都御史，总督两广兵务。王铎《送张湛虚》（《拟山园初集》五古卷三，第15a—16a页）作于此际。

图 14　《拟山园初集》张镜心序　　　　图 15　郑之玄《克薪堂文集》收《王觉斯集序》

集咏》[1]（图 16）。宋玫，字文玉，一字九青，山东莱阳人。曾任河南虞城知县，后擢吏科给事中，升工部侍郎。不过，崇祯间刊刻的卓发之《漉篱集》，卷首王铎题诗与《宋九青诗集咏》正同，唯"君在灵鹫峰，西湖携杖履""天壤有卓君"（图

1　《拟山园初集》五古卷六，载《北京图书馆古籍珍本丛刊》第 111 册，书目文献出版社 2000 年版，第 21a—22a 页。

图16 《拟山园初集》收《宋九青诗集咏》

17）在《宋九青诗集咏》中被改为"君是何代人，崅湖携杖履""天壤有宋君"[1]。卓发之，字左车，浙江仁和人，副贡生。淹博群书，兼精内典。据其自序云："石头城清凉山之畔，作径数转，别有人间，乃结篱为园。"知尝寓居金陵。王铎执掌

1　王铎：《题潀篱集》，载卓发之《潀篱集》卷首，《四库禁毁书丛刊》集部第107册，北京出版社2000年版，第284—285页。

君在靈鷲峰西湖攜杖覓落筆雲霞
生馳驟若風雨不肯蹤跡流古人為
沿洄荒榛廢墟閒廓前闢一路志大
迢正始孤音閲讖蓬清邁秀芙蓉出
水輒能婷芷蒹歷風塵淵心敦夙素
我始一披誦平目為愕額天壤有卓

若其人何軒翥壺鵬招毛公相與諧
良晤慮下小於才乃爾篤古處飲如
坐開元江山起煙霧文固欣馬遷古
志相如賦此酒先酬誰遂澆少陵墓
紛紛徐文長甲弱多違悵此道日與
呈濕螢焉能錮人心歸正宗可喜且
慕遇斯理常不含攀倫或送悟俳如

图17　卓发之《瀨籬集》卷首王铎题诗

南京翰林院时，"始与卓左车游狎"[1]，《题卓左车栖止山舍》称卓氏"大材未易用，啸歌聊居此"[2]。次年王铎擢詹事府詹事，北发临别之际卓发之有诗。[3]"西湖"改为"峥湖"必出于王铎的

1　王铎：《处士卓珂月墓志铭》，载《拟山园选集》文集卷六五，载《北京图书馆古籍珍本丛刊》第 111 册，书目文献出版社 2000 年版，第 741—742 页。

2　《拟山园初集》五古卷六，第 25b—26b 页。

3　参见卓发之《送別王觉斯宫詹》，载《瀨籬集》卷二，《四库禁毁书丛刊》集部第 107 册，北京出版社 2000 年版，第 351 页。

故意，如此，则杭州人卓发之便被替换成了登莱人宋玫。不过他忘记修改其中另外两个关键的句子："壶觞招毛公，相与谐良晤。""王子记�言，毛公非章句。"这里提到的"毛公"即毛湛，字修之，浙江平湖人，时为南京监丞。他和卓发之是浙江同乡，曾一道拜访王铎，王铎《毛修之、卓左车枉顾》有云："携手复携手，其人淡如菊。"[1]可见三人之间不凡的友情。

上述两个例子，很可能是王铎一时的权宜。虽说性质不尽相同，但足可佐证《拟山园选集》顺治十年刊本的种种篡改极有可能出于王铎的个人习惯。而其背后的意图，则需要从王铎入清之后的政治处境加以解释。

顺治二年（1645）五月，王铎在南京投降清朝，他是降臣中官职最高的一位（次辅）。第二年正月，他在北京接受新廷任命，以礼部侍郎管弘文院事。王铎的降清遭到普遍的道德谴责，如王夫之在讨论弘光朝正臣尽遭逐废的原因时，直接归咎于马士英、王铎"以奸婪同秉国"[2]。洪亮吉《赵忠毅帖如意歌》也表达了对他的极端鄙视，有"恨不击王孟津，门生有此真乱

1　《拟山园初集》五古卷五，第17b—18a页。
2　王夫之：《永历实录》卷六，上海古籍出版社1987年版，第47页。

群"[1]的愤激之语。

　　成为贰臣的王铎，同样遭受了巨大的心理创伤。作为受儒家政治伦理教化的朝廷重臣，他不仅背负着强烈的负疚感与耻辱感，还必须时时面对外界的严厉指责。在入清之初所作《古怨》一诗中，王铎写道："命在复何语，恩深感慨长。鉴藏空点泪，衣赐尚留香。草色缠宫路，渠光接洞房。中宵凭角枕，屡梦哀龙傍。"[2]当他再次回到北京的宫廷时，一切已物是人非，他时常梦见先帝崇祯，并因此感伤落泪。不过，因为身欠一死，王铎入仕以来所有的惨淡经营早已毁于一旦，愧疚、负罪与不安伴随着他的余生。

　　此时的王铎沉湎于声色歌酒。在他看来，这既是韬晦，也是解脱。王铎《题顾闳中〈韩熙载夜宴图〉》云："寄意玄邈，直作解脱观。摹拟郭汾阳，本乎老庄之微枢。"[3]与郭子仪、韩熙载一样，王铎也将纵情酒色作为特殊政治情势下的解脱之道。在王铎逝后，张镜心《赠太保礼部尚书王文安公神道碑

1　洪亮吉：《侍学三天集》，载《卷施阁集》诗卷一八，《续修四库全书》第1467
　　册，上海古籍出版社1995年版，第626页。
2　王铎：《古怨》，载《拟山园选集·诗集》五律卷二四，第6b页。
3　顾闳中：《韩熙载夜宴图》，故宫博物院藏。

铭》曾谈到他入清以后的日常生活：

> 出则召歌童数十人为曼声，歌吴歈，取醉，或宵分不寐，以为常……间召青楼姬，奏琵琶月下，其声噪唳凉婉，辄凄凄以悲。居尝垢衣跣足，不浣不饰，病亦不肯服药，久之，更得愈，愈则纵饮，颓堕益……常语客曰……幸熙朝宽法网，哀怜老臣，待以不死，计此七年，皆余生。[1]

类似的描述，也见于张凤翔、钱谦益、张缙彦等人为王铎所撰铭墓及传记文字之中。[2] 在他们的笔下，王铎入清以后不仅沉湎声色，且不沐不浣，病了也不吃药，"余生"云云，似乎暗示着速死才是他此时的人生目标。不过这些文字，其底本都是王铎家族所提供的《行状》，因此，王铎的颓废有很大可能是其家族刻意强化的内容。

1 张镜心：《云隐堂集》文集卷一四，清康熙十一年奉思堂张潽刻本，中国国家图书馆藏，第12b—17a 页。

2 参见张凤翔《赠太保兼太子太保光禄大夫礼部尚书王文安公墓表》，抄本；钱谦益《故宫保大学士孟津王公墓志铭》，载《钱牧斋全集》，上海古籍出版社 2003 年版，第1103—1105 页；张缙彦《觉斯先生家庙碑》，载《依水园文集》后集卷一，清顺治刻本，中国国家图书馆藏，第76a—79a 页；《王觉斯先生传》后集卷二，第58a—63b 页。

不过，另外一些隐晦的辩护，则可觇贰臣之间的相互开脱，如钱谦益将王铎形容为叔孙昭子、魏公子无忌，这两人是春秋与战国时期的贤人，皆因不得其志，饮酒作乐而死。[1] 彭而述在《祭孟津王觉斯先生文》中则说："追夫皇舆败绩，仓皇江左，司马云亡，管夷吾其何补，赵氏中绝，文信国以难支。以故与道污隆，一时明太公之志；随时消长，九畴见箕子之心。"[2] 一方面他声称明代的亡国非王铎可以挽回，另一方面又将王铎形容为过殷墟而作麦秀之歌的箕子：箕子身在周朝，却深怀故国。这些特定历史情境下的贰臣群体的修辞，其努力方向并非新朝对他们的认同，而是弥漫于明遗民之间的以及可以预期的后世指责。[3]

除了上述努力，遭遇身份危机的贰臣群体也积极寻求新的形象塑造，身画麒麟之阁的愿景既已无望，追求文学与艺术声名的不朽便成为一种集体性的自觉。王铎是其时文学、书画

1 参见钱谦益《故宫保大学士孟津王公墓志铭》，载《北京图书馆古籍珍本丛刊》第 111 册，书目文献出版社 2000 年版，第 1103—1105 页。

2 彭而述：《禹峰先生文集》卷一九，清顺治十六年张芳刻本，中国国家图书馆藏，第 4b—7a 页。

3 参见薛龙春《论清初贰臣的自我开脱与相互回护——以书法家王铎为中心》，载黄惇主编《艺术学研究》第三卷，南京大学出版社 2009 年版，第 252—276 页。

与鉴定的主盟人物，在赠予张缙彦的一首长诗中（图18），他写道：

图18 王铎手稿《酒间与坦公（张缙彦）论诗文，作歌》

英雄皆有得意不得意之时，何可又论升与沉……谓富
贵长存，诗文无权乎，吁嗟吁嗟岂其然？……黄金如山资
寇手，不如携彼讴者日饮酒。古作大家须与达者论，浅俗
小品不足偶。莫轻交，择其友。莫结社，缄其口。左马之
徒杜陵叟，与古为交知己多，仰天大叫还击缶。[1]

在他看来，功名富贵转瞬即逝，即便是崇祯皇帝的黄金堆
积如山，最终不过是为李自成准备的，唯有诗文之名，不受时
空的制约，可以长留天地之间。

在王铎去世前后，他的家族即开始了大规模的刻帖活动，
以塑造王铎的书名。顺治八年（1651），王无咎开始在京筹划
十卷本的《拟山园帖》，历时八年而成。他的姻亲如张鼎延、
梁云构、梁羽明父子，薛所蕴、薛蒨父子，张缙彦，袁枢之子
袁赋谌等，也积极投入围绕王铎书法的刻帖活动，今日所知的
《琅华馆帖》《银湾帖》《日涉园帖》《论诗文帖》《石仙堂帖》
等即出于他们的主持。在保存王铎书法的同时，他们也将相关

1　王铎：《酒间与坦公论诗文，作歌》（手稿），载《王文安公拟山园稿》，中国嘉德
　　国际拍卖有限公司 2009 年秋拍拍品。

的家族文献一并纳入，从而附丽于王铎的书名传之久远。[1]

刻集，则为塑造王铎的诗文之名。尽管王铎的诗文集在入清以前至少已经三次付梓，但他亲自参与的最后一次刻集活动，更具非同寻常的意义，这不仅是他文学成就的全面展示，也是一个回应当日及后世指责的重要机会。

在周密的谋划下，诗文集的审阅人在黄道周、倪元璐、陈仁锡等同年进士之外，凭空加入了文翔凤、刘宗周、钱谦益这样的重要学者与诗人；所收友朋信札，则通过改换名姓，"制造"出他与董其昌、吴伟业、倪元璐、孙承泽、文翔凤、杨之璋等名流之间密切的关系；而序言的作者，又精心设计为何吾骀、文震孟、马之骏、姚希孟、吕维祺、李模、倪元璐、蒋德璟、黄道周这样的清流与忠荩之臣，为他这个贰臣的个人声誉背书。这番颇具策略的篡改与重塑，无疑让王铎获得了一种与当世伟人皆为尔汝交的安全感，同时也为他的后嗣留下了一份可以预期的文化声望，这必将为他们争取到更多的社会资本。

1　参见薛龙春《清初贰臣刊刻王铎法帖的意图探究——以新见王铎〈日涉园帖〉〈论诗文帖〉为中心》,《美术研究》2019 年第 1 期。

结　语

本文在列举王铎诗文集各种版本的基础上，着重分析顺治十年刊《拟山园选集》对于所收信札的受书人、序言的作者、诗集的选阅者等多有篡改，从而"制造"王铎与明末清初众多重要学者、诗人、忠臣、烈士、大儒与清流的密切交往与深厚情感，其中最为突出者，是将王铎为倪元璐《代言选》的序言作为倪元璐为王铎诗文集所作序言，刊入《拟山园选集》的卷首。

由于此次编辑活动由王铎本人主导，刊刻则由他的两个弟弟王镛、王鑨董理，因此这些篡改很可能是出于王铎及其家族的蓄意。王铎于顺治二年(1645)五月降清，并在次年正月接受清廷的任命，贰臣的耻辱感伴随着他入清以后的日常生活，《选集》的出版，无疑是一次自我洗刷与"贴金"的周密行动。它不仅对于重塑王铎的历史形象具有积极的意义，也将为他的整个家族带来潜在的身份资本。

（原刊《文艺研究》2020 年第 1 期）

王铎、周亮工的文艺交往
与清代书史"字体杂糅"现象

　　传为王羲之的《题卫夫人笔阵图后》说道，一流草书除钩锁连环之外，"亦复须篆势、八分、古隶相杂"[1]。王羲之是新体的重要推动者，这篇文章不太可能出自其手，但出现的时代不

1　张彦远辑录，范祥雍点校：《法书要录》卷一，上海古籍出版社2013年版，第8页。

会晚于六朝。与此观念一致的是，初唐孙过庭认为真草二体需要"傍通二篆，俯贯八分，包括篇章，涵泳飞白"[1]。不过，从晋唐流传下来的楷书与草书作品来看，无论《题卫夫人笔阵图后》还是《书谱》，对书家的训诫与其说是字体杂糅，不如说是对书写技巧复杂性的要求。[2]

北魏至初唐的碑刻也出现过像《李仲璇修孔子庙碑》那样篆、隶、真书杂陈的现象。欧阳修已注意到，但未加解释。朱彝尊认为该碑杂大小篆、分隶于正书，是因为北魏太武帝始光年间新造字千余，致使一时风尚乖别。有学者认为这种杂掺字体的写法不过是掉书袋习气，也有人认为与北朝后期书坛的复古风气有关，而华人德近年的研究更具说服力的表明，这种现象的出现有其宗教的原因。[3]

1　孙过庭：《书谱》，墨迹本，台北故宫博物院藏。

2　张怀瓘称王献之书"非草非行，流便于行，草又处其中间"，是"笔法体势之中，最为风流者也"，指的是临事制宜的行草书，与字体杂糅关系不大（张怀瓘：《书议》，载《法书要录》卷四，上海古籍出版社 2013 年版，第 156 页）。

3　欧阳修评《李仲璇修孔子庙碑》，见朱长文辑《墨池编》卷一六，载卢辅圣主编《中国书画全书》第 1 册，上海书画出版社 2000 年版，第 340 页；朱彝尊：《李仲璇修孔子庙碑》《北齐少林寺碑跋》，载《曝书亭集》卷四八，清康熙五十年刻本；启功：《古代字体论稿》，文物出版社 1964 年版，第 39—40 页；华人德：《论北朝碑刻中的篆隶真书杂糅现象——〈中国书法全集·三国两晋南北朝墓志卷〉编纂札记》，载《华人德书学文集》，荣宝斋出版社 2008 年版，第 95—104 页。

一碑之中杂见篆、隶、楷多种字体，与本文所讨论的字体杂糅并不相同。本文所说的"字体杂糅"，是指一件作品具有稳定的、可辨识的字体形态，但其中杂糅其他字体的字样、用笔或结字方式。与单一的字体相比，字体杂糅因为"不常见"，而带有视觉上的新意。

自觉地将字体杂糅作为书法创作的手段并形成一种模式，始于明末清初。其时书家开始以晚出的字体用笔来写较早的字体结构，或以较早的字体用笔与结构来改写晚出的字体。这两种模式之间虽有联系，却不尽相同。王铎与周亮工是这两种创作模式的重要代表。本文首先钩稽王铎与周亮工之间的文艺交往，在此基础上，着力探讨他们书法创作中既有联系又相区别的字体杂糅现象及其不同内涵，进而论述这两种不同的创作模式在清代碑学以后的发展。

一、王铎与周亮工的文艺交往

王铎与周亮工都是历仕明清两朝的贰臣，也都是艺术史上的重要人物。王铎是后董其昌时代艺坛的执牛耳者，在文

学、小学、书法、绘画、鉴定诸领域都有重要的影响。[1]周亮工则被认为是清初最重要的艺术赞助人，其《读画录》和《印人传》旨在为当代画家与明中叶以来的印人立传，《尺牍新钞》则为当时的文人立传。

王铎比周亮工年长二十岁，且都是河南人。作为同乡后学，周亮工在文艺上受王铎沾溉甚多。周的老师张民表与王铎为故交[2]，王对张颇为推崇，在写给范景文的信中曾介绍说："大梁张林宗诗家董狐，伐毛洗髓于此道，足下料时晤对，服子慎、束广微、夏侯孝若、任彦升，殆其俦匹欤。"[3]服虔、束皙、夏侯湛、任昉是汉晋南朝著名的文人，王铎称张民表可与之抗行。在考取进士以前，周亮工曾馆于张家八年，教其子读书，故对王铎之名并不陌生。

虽然崇祯十三年（1640）春日，周亮工进士及第，但王铎很快赴任南礼部尚书，并因丧父守制，从此远离京师，故二人

1 参见薛龙春《分歧与动力——论王铎与董其昌》，《浙江大学艺术与考古研究》第二辑，浙江大学出版社 2016 年版。

2 张民表，字林宗，居祥符，弱冠举于乡，后隐居不仕［马士骕纂：《（顺治）祥符县志》卷五，清顺治十八年刻本］。

3 王铎：《寺中张林宗饮》，载《拟山园初集》五律卷三，明崇祯刻本。

可能要到弘光时期才开始频繁交往。[1] 周在浚辑《藏弆集》卷八收录若干王铎致周亮工书札，很可能都作于彼时：

仆酒人也，花时多暇，同知己披观古图书汉篆，搁管快吟，肴核错至，酒一再行，醉矣。白眼望苍旻，翛翛然有出尘想。不知古人一石后与此何若？

仆老矣，晤对清阴，浣花扫叶，亦可乐也。回思促促金华中，不当为之一噱乎？

余书酒后指力一轻，如作山水墨画，笔过风生，诗歌从无意中辄得。壶卮间寝深卧言，疲命为勉作数字，不异枯鱼之索矣。如何如何。

牛首白云梯，松音鸟语，江声云影，登高骋望，颇无尘事相扰，此地书画相宜，选地莫此若耳。[2]

因缺少必要信息，我们很难考证各札的具体时间，但最后

1　顺治七年（1650）二月，周亮工自福建右布政使任上朝觐来京，王铎诗有"六年才一会，况是旧都城"之句，可为其证（王铎：《会周栎园方伯》其二，《拟山园选集·诗集》五律卷二〇，清顺治十年刻本）。

2　周在浚辑：《藏弆集》卷八，载《四库禁毁书丛刊》集部第36册，北京出版社2000年版，第395—396页。

一札提及牛首山与周亮工的书画爱好相宜，选地以此为佳，当作于周亮工崇祯十七年（1644）南归之后。周亮工回到金陵，福王已立，时马士英、阮大铖用事，锦衣卫冯可宗诬蔑周亮工在李自成入京后"从贼"，故罗织下镇抚狱，虽"讯无佐验，复公官"，但马、阮又提出，只有周亮工弹劾刘宗周，他们才肯补用，周因而谢去，奉亲栖隐于牛首山。[1]从信中提到的聚饮赋诗、共同观摩古印、作山水画、为周亮工作书等信息来看，同在金陵的王、周二人时常相见，交流艺事。周亮工自称"亲炙文安公，奉教有年"[2]，指的应是这段时间的文艺交往。在另一封给周亮工的复信中，王铎写道："岁月渐深，不晤为歉。辱承华讯，愧感集怀。向者敝庐分咏，大作高秀之气轶于尘表，风雅一道，今归栎下矣。无由面觌，渴思悢如。"[3]可知周亮工曾在王铎家中分韵赋诗，王对周的诗作颇为推重，但此时将近年底，二人无由会晤，周亮工屡有投札，王铎深感知己之交。

1　参见王钟翰点校《清史列传》卷七九，中华书局1987年版，第6574—6575页。

2　周亮工：《大愚集序》，载王鑨《大愚集》卷首，《四库未收书辑刊》第7辑第24册，北京出版社2000年版，第16—17页。

3　王铎：《与周减斋》，载《藏弄集》卷八，《四库禁毁书丛刊》集部第36册，北京出版社2000年版，第396页。

顺治三年（1646）之后，王铎在京任职，周亮工则游宦扬州、福建等地。顺治七年（1650），时任福建右布政使的周亮工入京朝觐，与王铎再次相见，王有《会周栎园方伯》三首，自顺治二年（1645）南畿分别，六年之后再次会面，诗中提到的福建、开封与南京有二人的共同记忆：天启七年（1627）夏秋间，王铎曾主考福建乡试，此时周亮工主政福建，福建是共同的游历之地；崇祯十五年（1642）九月，李自成军围困开封，发生决黄河灌城的惨剧，开封是共同的伤心之地；顺治二年春夏间，王铎与周亮工在南京分别，南京是他们的结纳之地。"文奇亲友怪，语隐故乡同"[1]，不仅表明他们有着共同的历史记忆与隐晦的故国之悲，也表明外界认为他们在文艺上具有共同特点——奇怪。

相见之际，周亮工将自己的诗集送呈王铎，求其作序。王铎嗣有一书与周亮工（图1）：

闽峤乖隔久，为俱经大劫，蟪蟓过太虚，不必言，言

1　王铎：《会周栎园方伯》其三，《拟山园选集·诗集》五律卷二〇，清顺治十年刻本。

图1　王铎　致周亮工札　1650　纸本行书　四开，每开23.8cm×10.4cm　浙江省博物馆藏

之感怵。足下诗不意大有直，苍郁奇旷，铮铮骨格，不入轻薄促弱，中原吐气有人。坎坛中造物之贶足下多矣。昨夜痛饮香岩快友，吴儿佐觞，即不敢拟处仲击壶，而感慨悲歌，风雨鸡鸣，何啻呜咽，涕泠泠下也。兰金作好，千古论心，我辈一宵，便足胜他人伪交数十年耳。惠墨二豹囊，册子子夜操管，轻秀时习者多，生创、深厚、奇古良寡，近古，仆则题数语矣。仆今尚霓尾有日，太湖三万顷蒨峭广博，收入吾两人囊中，揽大海磅礴，作惊涛拍天语，誓果此言以毕著撰也，定不令奇山水笑人寂寂。报栎园老

090

年翁诗社，王铎顿首。时五更含籁，仆催入署，火烘砚作书，笔秃其头毛，手冻冷甚。曹能始先生一大部诗选记心，舟中与仆，仆之饮食也。又顿首。[1]

"兰金作好，千古论心，我辈一宵，便足胜他人伪交数十年耳"，足见王、周二人殊非泛泛利益之交，而在心灵上有相契之处。读了周亮工的诗作，王铎赞赏他大有进步，完全没有"轻薄促弱"之弊，作为河南同乡，他庆幸中原诗学后继有人。信中还谈到周亮工委托王铎为他的一本画册题跋，王铎强调了他对松江派"轻秀时习"的鄙夷，而将"生创、深厚、奇古"作为品鉴的标准。同样作于1650年二月的《赖古堂诗集》序，与这封信颇有重合之处，王铎历数明代以来的河南诗人李梦阳、张民表与张元佐，赞周亮工乃继起之英髦，不仅观察八闽，具经济之才，其诗亦苍郁奇旷。王铎论诗文书画，均以气魄为上，因福建濒海，故信札与序言的最后都以"揽大海磅

1 此札亦收入周亮工等编《尺牍新钞》卷五，载《四库禁毁书丛刊》集部第36册，北京出版社2000年版，第97—98页；王铎《答元亮》，载《拟山园选集·文集》卷五八，《北京图书馆古籍珍本丛刊》第111册，书目文献出版社2000年版，第655页。与稿本相比，收入书中的信札经过周亮工、王铎的删改。

礴，作惊涛拍天语"[1]与周亮工共勉。

王铎信中提及周亮工带来画册请他题跋，《读画录》对此有详细记载：

予庚寅北上，遇王孟津先生于旅次，阅所携册子，孟津最赏会公小幅，时年六旬，灯下作蝇头小楷题其上云："洽公吾不知为谁，其画全模赵松雪、赵大年，穆然恬静，若厚德醇儒，敦庞湛凝，无忕无恍，灯下睇观，觉小雷大雷、紫溪白岳一段忽移入尺幅间矣。"又云："是古人笔，不是时派，时派即钟、谭诗也。"小印模糊，误视会公为洽公，会公后即以洽公行，感知己也。[2]

王铎题樊圻画，亦收入《尺牍新钞》，周亮工注云："予以樊会公所画呈先生，极蒙□赏，谓为江南一人。惟误会公

1　王铎：《合集序》，载周亮工《赖古堂诗集》卷首，清顺治十八年重刊本。王铎序言最后有"燕市春寒，剪蜡书此"云云，可知此序作于顺治七年（1650）二月与周亮工见面后不久。
2　周亮工：《读画录》卷三，载《中国书画全书》第7册，上海书画出版社2000年版，第958页。

为洽公，予欲会公竟作洽公，以志先生知己之感。"[1]王铎对金陵画家樊圻非常欣赏，认为他的山水胎息于宋元时期的赵令穰与赵孟頫，气格醇厚，具足古意。因为王铎将樊圻印章"会公"误读为"洽公"，樊圻感其知音，遂以洽公自号，而成一段美事。

事实上，樊圻画作只是周亮工送呈王铎的画册中的第六幅。王铎的题跋全部收录了他的文集：

《题楝园册》：画不欲凡，凡矣，即极意蚁笔淡墨，终是胶山绢海，非真山面貌，有补缀痕也。运笔不见元气磅礴，还之造化奇创，重开五岳，岂曰独以清、远、隘、小自喜，更足胸吞湖山乎。予有取于楝园册焉。

《四幅》：虚碧相映，孤危峭崄，阖阳辟阴，有道存于其中。紫绿变幻，皆为外象。

《五幅》：涉江陈氏为柱下史，于兵火后游心图画，烘染全不卤莽，润莹婉约，可以知其微尚之所存。

1 王铎《与栎园》之周亮工眉批（《尺牍新钞》卷一〇，载《四库禁毁书丛刊》集部第36册，北京出版社2000年版，第197页）。类似的记载，如《龚贤等山水》周亮工跋，广州美术馆藏。

《六幅》：洽公吾不知其为谁，此幅全模赵松雪与大年。穆然恬静，又如德厚淳儒，敦庞湛凝，无忝无恌，灯下睬观，觉大雷小雷与紫溪光景忽移于尺幅间矣。[1]

这本画册就是前引王铎信札中所说的"册子子夜操管，轻秀时习者多，生创、深厚、奇古良寡，近古，仆则题数语矣"。可见王铎对册中大多数画作并不满意，因此只选择性地题写了数件。其中第六幅为樊圻所作，第五幅为金陵画家陈丹衷所作，第四幅作者难以悬测。在第一幅的题跋中，王铎几乎将自己对时流的不满倾泻而出。这件我们不知作者的山水画，王铎认为了无真气，虽然讲求墨色，仍是"胶山绢海"。从"清、远、隘、小"的评价，不难想象是松江一派的作品，在王铎看来，松江派的画与竟陵派的诗都是时流，清秀薄弱，气格卑下。[2]

王铎的书画鉴定在明末清初有"董狐"之称，不唯袁枢、

1 王铎：《拟山园选集·文集》卷三九，载《北京图书馆古籍珍本丛刊》第111册，书目文献出版社2000年版，第465页。周亮工号栎园，"椟"字当为"栎"字之讹。
2 薛龙春：《王铎的收藏、鉴定及其意义》，载《台湾大学美术史研究集刊》第43期，台湾大学艺术史研究所2017年版。

戴明说、孙承泽、李元鼎、王鹏冲、曹溶等人收藏的宋元名作多有他的鉴定题跋，他对同时的画家也极为重视，盛赞莫是龙、张复、张宏、左桢与赵澄等人的画作直追宋人，并四处搜求他们的画作。翁万戈旧藏的一套十八开的明人书画扇册，上款都是王铎所题，应是他有意装潢成册的。或许受王铎的启发，周亮工也大量收藏时人画作，并梓行《读画录》一书。王时敏《跋周栎园公祖时人画册后》有云：

> 少司农栎园周公……于文章政事之余，又旁精画道，流悦图绘。凡海内缙绅韦布、道人衲子，从事丹青，寓兴盘礴者，无不邮驿搜罗，重茧购索，积集有年，装成凡二十册，锦赠绣褫，标识其美，启函披玩，如探玉圃珠林，诡态幻思，缤纷夺目。此固艺林盛事，非公托寄高远，不能有此。[1]

周亮工同样将搜罗到的同时代的画家作品装裱成册，其

1　王时敏：《王奉常书画题跋》卷下，载《中国书画全书》第7册，上海书画出版社2000年版，第926页。

20册的规模应远超王铎的庋藏。这些集册为这个特殊的时代留下一份难得的档案，明清易祚之后，周亮工的这一行为所体现的当代关怀，应不只耳目之玩而已。

周亮工与王铎三弟王鑨、次子王无咎也是挚友。康熙五年（1666），王鑨以山东按察司佥事任提督学政，周亮工则任山东青州海道、江安储粮道，二人为同官。四月七日，周亮工为王鑨《大愚集》作序，称河南自王铎继起于李梦阳、何景明数君子之后，力洗前弊，悉出意匠，加之王鑨连镳而起，二人如同陆机、陆云，振藻有所不同。并说："予既亲炙文安公，奉教有年，且与伯子学士藉茅同谱之欢非一日矣。今又与先生邂逅此中，扬扢风雅。予于先生伯仲纪群之间取益良厚。"[1] 可见王铎父子兄弟一门，与周亮工皆为文艺之交。就在同一年，周亮工还与另外一位河南诗学后劲赵宾选王铎、王鑨兄弟诗成《孟津诗》十八卷，周亮工于七月一日作序：

孟津诗者，合选孟津王文安公与其介弟学宪大愚

1 周亮工：《大愚集序》，载王鑨《大愚集》卷首，《四库未收书辑刊》第7辑第24册，北京出版社2000年版，第16—17页。

先生诗也。文安以海涵地负之才，骀荡纵横，启蛰振槁。其所著《拟山园集》传播海内，海内之士闻风而兴起者，亦既如岳之尚嵩、河之崇海矣。凡欲追溯风雅，自信阳、北地后，必推孟津。是时大愚先生接踵比肩，著作尤盛。[1]

在序中，周亮工还声称"予夙尝奉教于文安公，而又从大愚先生游且有年矣"[2]，可见王铎兄弟二人在诗文上都对周亮工有所影响。不过，周亮工认为王铎诗集所收诗作太多，不利于传播，"予乡王觉斯先生诗凡百余卷，卷帙既多，每遂不能流传。予欲删为数卷以行，匆匆东行，不暇及矣"[3]。《孟津诗》或即周亮工为王铎兄弟诗集所作的删节本。

总体上看，周亮工因与王铎同乡的关系，在崇祯十七年（1644）至顺治二年（1645）、顺治七年（1650）曾与王铎有短暂但频繁的交往。作为前辈的王铎，一方面欣赏周亮工在诗文

1　周亮工、赵宾选定：《孟津诗》卷首，清康熙五年王允明刻本。
2　周亮工、赵宾选定：《孟津诗》卷首，清康熙五年王允明刻本。
3　周亮工：《书影》，载《四库禁毁书丛刊补编》第34册，北京出版社2005年版，第379页。

上所取得的成就，另一方面也向他灌输以古迈俗的主张，鼓励他践行生创、深厚与奇古。而周亮工对王铎的成就相当服膺，在王铎去世之后，曾为其删诗刊行，以促进广泛的传播，他的文艺观念与实践也深深打上了王铎的烙印。

二、王铎与周亮工书法的"字体杂糅"

相较于诗歌与绘画，王铎与周亮工讨论书法的材料甚为稀见，在一封写给王弘撰的信中，周亮工曾有一段珍贵的回忆："尝记在都门语孟津先生曰：先生书从帖上写下来，亮竟欲写上帖去，先生为之绝倒。"[1] 意思是说，王铎一生勤于临帖[2]，而周亮工不耐临帖，于前人继承不多，却企望成为他人师法的对象，此语或暗示自己更具开创性。

虽然传之今日的周亮工书作在形迹上与王铎差异甚大，但

1　周亮工：《致某人札》，载《顾炎武等名人书札册》，故宫博物院藏。笔者考为致王弘撰者，详见下文。
2　钱谦益《故宫保大学士孟津王公墓志铭》对此也有描述："秘阁诸帖，部类繁多，编次参差，鼍䖝起伏。趣举一字，矢口立应，覆而视之，点画戈波，错见侧出，如灯取影，不失毫发。"（钱谦益著，钱曾笺注，钱仲联标校：《钱牧斋全集》第5册，上海古籍出版社2003年版，第1103页）

王铎对周亮工仍深具启发。周亮工收藏有王铎的书画，顺治七年（1650）春，他至少从王铎那里得到两件行书大轴[1]（图2）和一件画扇[2]。周亮工的书法也有对王铎亦步亦趋的一面，如《孟津诗序》乃据其书迹刊刻（图3），是一笔纯正的王铎体。[3]但本文探讨的并非周亮工对王铎书法的追慕，而是他们的书法所具有的共同特征——"字体杂糅"，或许这也是外界将他们的文艺都归于"奇怪"的原因之一。不过，同样是字体杂糅，二人开辟的创作模式既有联系又有区别。

在传世的王铎隶书、楷书与行楷作品中，

图2　王铎　会周栎园方伯其一轴　1650　花绫本行书　193cm×52cm　沈阳故宫博物院藏

1　王铎：《苍雪禅院其一轴》，天津市文物公司藏；王铎：《会周栎园方伯其一轴》，沈阳故宫博物院藏。

2　张大镛：《扇册类》第20册第15帧，载《自怡悦斋书画录》卷二二，《中国书画全书》第11册，上海书画出版社2000年版，第615页。

3　当然也不排除为他人代书，不过可能性较小。按周亮工的习惯，请他人代书，一般都会落书写者的名字。

图3　周亮工《孟津诗序》(局部)　清康熙五年王允明刻本　中国国家图书馆藏

有很多今天看来比较陌生的字形（或称"字样"），这些字形被时人称为"奇字"，如李清曾说，王铎"喜作诗文，中多奇字。每客过，则出而读之，且读且解，谈宴无倦色"[1]，因为奇字太多，以至对客读己诗需要不断加以解释。王铎在弘光朝位至次辅，票拟是日常工作，《平生壮观》著录一件他的小楷"票

1　李清撰，顾思点校：《三垣笔记》，中华书局1982年版，第118页。王铎的讲解很可能既包括文字字义，也包括文字字形与读音。

拟"，顾复称其"端楷异常，无一笔古体奇字"[1]，言下之意，王铎平日所书颇杂"奇字"[2]。不过，他人眼中的奇字，王铎认为乃是正体，当日俗字汹汹，几夺正体之席，而正体反被人"讶为奇字"[3]。王铎曾以答客问的方式表明自己的态度，认为当今"字之亡半也，不学者替而祸于点画也，遵今之讹，犹尊鬼而不守其故"，使用讹字等于尊鬼，这是何等的罪责。王铎一再声明，他的努力并非务于奇怪，厌学者却偏偏短之曰"好奇"，于是他不得不果断回击："非好奇也，好古也！"[4]

这里所说的"奇字"，其实就是古字。王铎的楷书（包括行楷）创作，无论是丰碑大碣还是题跋数行，都有大量的古文、篆籀字形的隶化与楷化，或为整字，或为偏旁，从而发展出一种新奇的字样面目。如崇祯十二年（1639）二月《赠王思任大楷卷》

1　顾复：《平生壮观》卷五，载《中国书画全书》第4册，上海书画出版社2000年版，第940页。

2　白谦慎将"奇"字视为宽泛的"异体字"，他指出，对晚明人而言，书写与辨识异体字如同字谜游戏（白谦慎：《傅山的世界——十七世纪中国书法的嬗变》，生活·读书·新知三联书店2006年版，第81页）。

3　王铎：《字牅》卷四"题识"，普林斯顿大学葛思德东方书库藏清顺治刻本。

4　王铎：《释汉篆字画文》，《拟山园选集·文集》卷二一，《北京图书馆古籍珍本丛刊》第111册，书目文献出版社2000年版，第258—261页。

（图4），"於""賦""哉""以""也""友""西""貴在""人""莫""蘇""天""發""矚""龍"等都是篆字楷写。[1]崇祯十六年（1643）避难于河南辉县，王铎开始学习汉隶，不过其《三潭诗卷》（图5）仍是以隶体写篆

图4 王铎 赠王思任大楷卷 1639 纸本楷书 27cm×252cm （台北）石头书屋藏

图5 王铎 三潭诗卷 1644 绫本隶书 27cm×261cm 辽宁省博物馆藏

1 王铎:《延香馆帖》，原石藏河南省沁阳市博物馆。

书字形，如"潭""靈""深""石""然""驚""雷""神光""即""與""寒""共""天""予""素""書""學""異"等都从篆书化出，而非隶定之后的字形。[1]

即便临摹《兰亭序》或其他晋唐经典作品，王铎也不惮其烦地将其中的俗字一一加以改正，这在过去的临帖活动中十分罕见。[2] 如他传世的四本临《兰亭序》(表1)，"崴"字有三本改为"歲"，"稧"字有三本改为"禊"(一本脱字)，"領"字有三本改为"嶺"，"暎"字有三本改为"映"，"弦"字有两本改为"絃"，"攬"字有两本改为"覽"，"由"字有一本改为"繇"。[3] 虽然王铎言必称晋人[4]，但认为"羲、献不过姿之秀婉耳，画不知古也，未之学也"[5]。"姿之秀婉"是肯定他们高超的书写技巧，"画不知古"则批评他们多用俗字。在《临郗愔帖》

1 王铎：《三潭诗卷》，辽宁省博物馆藏。
2 朱惠良认为董其昌主张在临帖中寻找自性，亦即了解自身的艺术属性。但在讨论其影响时，竟然忽略了王铎这样一位重要的临古大家（朱惠良：《临古之新路——董其昌以后书学发展研究之一》，台湾《故宫学术季刊》1993年第3期）。
3 除了将俗字改为本字，王铎也使用一些通假字，并将避讳字还原为本字（参见薛龙春《王铎与〈兰亭序〉〈圣教序〉》，《中国书画》2012年第7期）。
4 王铎跋《临淳化阁帖》："予书独宗羲献，即唐宋诸家皆发源羲献，人自不察耳。"（王铎：《临淳化阁帖及山水卷》，日本大阪市立美术馆藏）
5 王铎：《释汉篆字画文》，载《拟山园选集·文集》卷二一，《北京图书馆古籍珍本丛刊》第111册，书目文献出版社2000年版，第258—261页。

的一则跋文中，他还为书家指明了具体方向：一方面书法必须宗法晋人，否则会堕入野道；另一方面，"必又参之篆籀隶法，正其讹画"[1]。这里所说的"篆籀隶法"，主要是文字学意义上的古字。

表1　王铎临《兰亭序》四种
与王羲之《兰亭序》（神龙本）字样比较

王羲之《兰亭序》（神龙本）	歲	禊	領	暎	絲	攬	由
王铎临《兰亭序》（东京国立博物馆藏）	歲	禊	嶺	映	絲	覽	錄
王铎临《兰亭序》（美国观远山庄藏）	歲	禊	嶺	映	絲	覽	
王铎临《兰亭序》（吉林省博物馆藏）		禊	嶺	映			
王铎临《兰亭序》（绍兴博物馆藏）	歲						

王铎书法创作上的字体杂糅，与他的文字学修养有密切关系。他认为，晚明字学荒芜，日常用字"点画边傍，其讹也

1　王无咎：《拟山园帖》，江苏古籍出版社1986年版，第37页。

多"[1]，乃是国运不振的先兆。在所辑《字牖》一书中，他曾经说道：

> 字学之研析者寡矣，毫厘之差，遂致谬戾。即经学之讹字讹句，不可胜数。盖俗字、野字、吏书、商贾字及演义传奇一种邪书，浸淫以夺正体。[2]

在写给戴明说的信中（图6），他再一次强调：

> 《六书故》《说文》字皆有稽，所谓野字、吏书、市巷方言、稗官小说、僧道，稽诸经史，腓痹之疣耳。凡书，有经有外传也，三教书皆然。[3]

在王铎看来，晚明的官府、商业、出版、市井日用各个阶层的文字使用中都充斥着俗字，俗字挑衅正体的地位是社会风

1　王铎：《跋朱子亮印谱》，载《拟山园选集·文集》卷三九，《北京图书馆古籍珍本丛刊》第 111 册，书目文献出版社 2000 年版，第 461 页。

2　王铎：《字牖》卷四"题识"，普林斯顿大学葛思德东方书库藏清顺治刻本。

3　王铎：《致戴明说札》，香港近墨堂书法研究基金会藏。

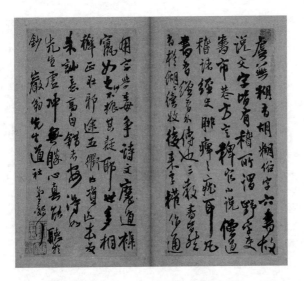

图6 王铎 致戴明说札 1646 纸本行草 二开，每开21cm×11cm
香港近墨堂书法研究基金会藏

气败坏的重要表征。他的楷书中杂糅篆隶字形，是对俗书、邪书的纠正与对正体的提倡，是为了"崇正黜谬，共敦大雅之宗"[1]。钱谦益在为王铎志墓时，就特别提到他于六书之学有振起之功。[2]

1　王铎：《字牗》卷四"题识"，清顺治刻本，普林斯顿大学葛思德东方书库藏。
2　参见钱谦益《故宫保大学士孟津王公墓志铭》，《钱牧斋全集》第5册，上海古籍出版社2003年版，第1103页。

王铎当日的古字资源，主要是古代字书与典籍[1]，也包括一些金石遗迹。如在《北国学石鼓文歌》中，王铎表现出对篆籀遗刻的跂足顶礼。[2]他收藏有《礼器碑》《乙瑛碑》的拓本，还曾为《尹宙碑》《西岳华山庙碑》(华阴本、长垣本)等题跋。[3]与文徵明等人取法三国魏隶书碑版不同，王铎认为《孔羡碑》"体变为方棱，古意稍漓，开唐之蹊径"[4]，而"隶法本篆，根矩宣王《石鼓》，唐惟肥胜，筋骨蕴藉亡矣"[5]。与后代碑学书家相区别的是，王铎最为倾心的字体并非篆隶，且对其"古拙"的趣味没有表现出特别的兴趣。他的书法中所展现的字体杂糅，主要是字形意义上的，而非书写意义(笔法结构)上的。

　　前文提及王铎与周亮工一起观摩古印，周亮工对文字学、隶书与篆刻的研究很可能得益于王铎的启发。他曾辑《字触》

1　薛龙春：《王铎与"奇字"》，载华人德等主编《明清书法史国际学术研讨会论文集》，上海古籍出版社 2008 年版，第 192—219 页。

2　王无咎：《拟山园帖》，江苏古籍出版社 1986 年版，第 309 页。

3　参见王铎《跋华山碑拓》，载齐渊编《王铎书画编年图目》，文物出版社 2004 年版，第 170 页。

4　梁章钜：《退庵所藏金石书画跋尾》，载《中国书画全书》第 9 册，上海书画出版社 2000 年版，第 1006 页。

5　王铎旧藏《乙瑛碑》拓本，中国嘉德国际拍卖有限公司 2014 年秋拍拍品。

六卷，这虽不是文字学著作，而是有关文字故事的书，但徐芳在序言中特别谈到周亮工的字学功夫："吾友周栎园先生多才嗜古，而工字学。"[1] 在清初，周亮工还审订了《广金石韵府》一书并为之作序，序文最后谈到字学与书学的密切关系："然则得于书之旨而存之，岂独象意无讹而已哉，书法亦于是尽善矣。"[2] 通晓字学，不仅文字不违背造字本义，书法也能因此臻于尽善。身逢清初隶书振兴的大环境，周亮工对隶书的美学趣味比王铎更有体会。

闽人宋珏擅隶书[3]，他曾在金陵生活多年并留下不少遗迹，周亮工少时就看过他的署书。[4] 周亮工为孙承宗《高阳集》所作序言的写刻本是典型的宋珏风格[5]，而顺治十七年所书《情话

1　周亮工：《字触》卷首，载《四库未收书辑刊》第3辑第24册，北京出版社2000年版，第426—428页。

2　周亮工：《广金石韵府序》，载林尚葵、李根同《广金石韵府》卷首，《石刻史料新编》第2辑第16册，（台湾）新文丰出版公司1980年版，第12117页。

3　周亮工：《吴平子、林公兆》，载《闽小记》卷二，《续修四库全书》第734册，上海古籍出版社1995年版，第149页。

4　参见周亮工《书影》，载《四库禁毁书丛刊补编》第34册，北京出版社2005年版，第312页。

5　参见孙承宗《高阳集》卷首，载《续修四库全书》第1370册，上海古籍出版社1995年版，第11—14页。

轩近诗卷》（图7）中的隶
书，面貌则在宋珏与王铎
之间。[1] 嗣后郑簠对周亮工
也有所影响，周自称"素
从谷口学书"[2]，其康熙九年
（1670）的隶书《黄河舟中
作》取法《曹全碑》，不无
郑簠的笔趣。[3] 在《郑簠临曹
全礼器合册》的跋文中，周
亮工曾将他描述为恢复汉法
的第一人：

图7　周亮工《情话轩近诗卷》的隶书
1660　纸本隶书　全卷207cm×19cm　山
西博物院藏

书法隶最近古，
隆万间群学隶而规模形
似，略无神韵，即文待

1　参见周亮工《情话轩近诗卷》，山西博物院藏。

2　周亮工跋《郑簠临曹全礼器合册》，故宫博物院藏。

3　参见周亮工《黄河舟中作》，载《清初金陵名家山水花鸟书法》，私人藏（《傅山
的世界——十七世纪中国书法的嬗变》，生活·读书·新知三联书店2006年版，
图3.23）。

诏诸前修亦失之方整，无复古人遗意。后人救以生运，渐趋渐下，遂流入唐人一派，去汉愈远……诗道之坏与书法相终始，似有气运焉，不可强也。汉碑惟《景完碑》最后出，然《礼器碑》未尝不流传于世，而三百年来世人若未尝见之者。谷口郑先生出，始大恢古人真淳之气，令人稍稍知古法。[1]

周亮工认为，文徵明虽然书史闻名，但他的隶书学三国碑，方板无味，隆万间的书家多学唐人，更是等诸自郐。郑簠取法《曹全碑》《礼器碑》获得巨大成功，也与明人隶书划出了一道鸿沟。虽然王铎等人早就指出，唐代隶书远不及汉隶古朴真淳，但此时这已不仅仅是一种观念，更成为书家们的实践。

与王铎一样，周亮工也致力于收藏，且在当时也有善鉴的声名。[2] 除了当世的众多画家，他对篆隶名家、篆刻家也了如指掌，金陵郑簠、歙县程邃、吴门顾苓、安丘张贞等人都与他

1 周亮工跋《郑簠临曹全礼器合册》，故宫博物院藏。
2 张廷济称周栎园（周亮工）、庄澹庵（庄冏生）为印章的善鉴者（张廷济：《序》，载曹世模《强勉斋印谱》，清道光刻板钤印本）。

有密切的交往，而远在陕西华阴的前辈郭宗昌亦素为周亮工所关切。康熙二年（1663）春日，王弘撰第二次来到江南[1]，周亮工在其时的致札（图8）[2] 中写道：

　　弟学古人而不得，徒弄虚脾，遗笑大方。老年翁爱忘其丑，使人惭愧无地……《礼器碑》是钟太尉书，末有楷书作"鐘"，此字当时通用，今图章家"锺山"亦作"鐘山"也。此碑运笔在有意无意间，郭胤伯以为汉隶第一，知言哉。幼时见贵乡王先生《涧词》于敝业师张林宗先生斋中，序文笔法学《景完碑》，当时极叹其工，盖近人极力学汉人，究只到得宋人《孝经》地位耳。惟此序不失汉人意，似即是胤伯书。老年翁曾见否？胤伯尚在否？幸示之（胤伯尊讳并求示）。"以分为楷"四字，山鬼技俩被

1　王弘撰《山来阁记》："癸卯春，予来金陵。"（《砥斋集》卷四，载《续修四库全书》第1404册，上海古籍出版社1995年版，第446页）

2　参见周亮工《致某人札》，《顾炎武等名人书札册》。此札并无上款，但信末有"独鹤亭拙作已送王望翁处，想当致上"云云，可知为致王弘撰者。王弘撰因有人赠以一鹤，故构小亭居之，颜曰独鹤。曾广邀友人题额、作诗文、作画，如题额的有孙奇逢、李因笃、郑簠，作画的则是"金陵八家"，林古度、曹溶、王士禛、周亮工、汪琬、纪映钟、黄虞稷等人皆有诗咏。周亮工所作《赋独鹤亭》，即信中所说的"拙作"。

图8　周亮工　致某人札　1661　纸本行楷　四开，每开26.2cm×24.2cm　故宫博物院藏

　　老年台一口道破。弟非曰能之，窃有志焉。八分将变于楷之时，应有一种过文，老年翁以为然不？[1]

　　周亮工很可能只同王弘撰见了一面，即匆匆北上青州赴任。在信中，周亮工甚至只知郭氏字胤伯，而不知宗昌之名，

[1]　此札的最后，周提到他即将登舟解缆，又提及临淄县令杨某。康熙元年（1662）十月，周亮工以佥事起用补山东青州海防道，北上赴任当在次年春日，此札作于斯时。

他要求王弘撰告知胤伯的名讳，并提及他少年时在老师张民表家中所见王承之[1]《涧词》一书，序文书法远过时流，是《曹全碑》笔法，给他留下深刻的印象，不知是否为郭胤伯手笔。[2]

1 王承之，字季安，能诗善属文，曾与郭宗昌、东肇商、东荫商兄弟等人为南毗社〔沈青崖纂：《（雍正）敕修陕西通志》卷六三，清雍正十三年（1735）序本〕。

2 王弘撰《与周元亮司农》谈到郭宗昌，称其著述甚多，但后人不能为之广播流传，而友朋中又力不及此，康熙元年（1662）周亮工曾为王猷定刊《四照堂集》，王在信中隐约提出请周助刊《金石史》的要求。因《金石史》王弘撰序作于康熙二年二月，此札当作于王、周相见后不久（《砥斋集》卷八，载《续修四库全书》第1404册，上海古籍出版社1995年版，第485页）。

惜今日所见《涧词》卷前序言已残，无缘一见。不过郭的隶书墨迹在《屈原九歌图卷》的引首与题跋（图9）中可以见到，确实一派曹全风味。[1]

图9　郭宗昌跋《屈原九歌图卷》　1640　纸本隶书　全卷32.1cm×467.4cm　美国大都会艺术博物馆藏

1　参见佚名《屈原九歌图卷》，美国大都会艺术博物馆藏。

信中提到的郭宗昌是王弘撰的同乡，他是晚明重要的金石学者，收藏相当丰富，如东肇商所藏《西岳华山庙碑》（华阴本）后来即为其所有，他还藏有周秦两汉图章数千颗，著《松谈阁印史》，韩诗称他"穷体字学，辨析毫芒，皆以篆籀为性命"[1]。崇祯十一年至十二年（1638—1639），郭宗昌应诏入都，与王铎、钱谦益等人有密切交往，二人皆曾题其《松谈阁印史》与《西岳华山庙碑》（华阴本）拓本。王铎跋《松谈阁印史》（图10）云：

　　图书一道，点画根萬，咸有本原。譬之海，江河导之由也。龙门砥柱，匪其所肇祖也。近代嗜古者尠，讹书乱画，纰谬畔哄，而周秦汉体骨血脉亡矣。年家文华州胤伯郭君，善诗博古，以其余力罗搜前代图书，且镌篆沉郁嵚崎，则其淹雅鸿奥，恶可以一端尽欤。[2]

　　在这篇跋文中，王铎一方面强调周秦汉印章文字与正字的

1　韩诗：《序》，载胡曰从《印存初集》卷首，清顺治四年胡氏十竹斋钤印本。
2　郭宗昌：《松谈阁印史》，明万历四十三年（1615）钤印稿本。

図書一衡點畫根萬咸育森泉駭壁止海江河道乎山籟殿蓋門砥柱亞

其所摹祖殿近代者古者懸謂書爲畫批繆畔關而周秦漢體骨

血經已矣牽家夫州胤伯兢名義訛諽博古昂奪餘勺羅摩出冊代

圖書且鏤篆沱鬱巖崎鼎尊淹雅鴻奧怒可戶一端畫蹴作求

竝聲是在亂伯之呂高出歇林昭戈語曰虎玭虎懜還其所如卓雜

嶜樵王鐸跋於北鐵巍巇郭中崇禎十二秊丁卯李瞀日殿

图10　王铎跋郭宗昌《松谈阁印史》
1639　纸本小楷　13.8cm×10.5cm
上海枫江书屋藏

关系，另一方面盛赞郭宗昌不仅搜求前代印章，篆刻也沉郁奇特，体现出极好的古文字修养。在王弘撰的记载中，王铎对郭宗昌隶书也颇为推重，以为三百年来第一手。[1] 值得重视的是，郭宗昌在《金石史》一书中以"不衫不履"来概括汉碑之妙，认为与传统帖学的旨趣判若江河[2]，故王弘撰认为郭氏昌明隶书与韩愈文起八代同功。[3]

在前文引用的这封信中，周亮工认同郭宗昌以《礼器碑》为汉碑第一的看法。他十分推崇《礼器碑》，称其为钟繇手笔，认为对汉隶的复兴具有重大意义。在写给倪师留的一封信中，周亮工说：

> 仆每言天地间有绝异事，汉隶至唐已卑弱，至宋、元

1 参见王弘撰《郭征君藏欧阳率更醴泉铭跋》，载《砥斋题跋》，《中国书画全书》第8册，上海书画出版社2000年版，第943页。顺治八年（1651）夏，王铎祭告华山，因土匪横行曾滞留彼地，王弘撰其时与之有交往（王弘撰：《王宗伯书》，载《山志·初集》卷一，中华书局1999年版，第19页；王弘撰：《书王文安题画石册后》，载《砥斋集》卷二，《续修四库全书》第1404册，上海古籍出版社1995年版，第401页）。

2 参见郭宗昌《汉曹景完碑》，载《金石史》卷上，（台湾）新文丰出版公司2001年版，第94—95页。

3 参见王弘撰《砥斋集》卷二，载《续修四库全书》第1404册，上海古籍出版社1995年版，第392页。

而汉隶绝矣。明文衡山诸君稍振之，然方板可厌，何尝梦见汉人一笔。《郃阳碑》（《曹全碑》——引者注）近今始出，人因《郃阳》而知崇重《礼器》，是天留汉隶一线，至今日始显也。[1]

《曹全碑》《礼器碑》都是最早对清初隶书产生重要影响的碑刻，周亮工将之视为"天留汉隶一线"，即通过对二碑的学习，汉隶可得以光大，文徵明以来的方板习气可以得到根除。

尤可注意的是，周亮工信中提到王弘撰深嗜其书，但这里所说的周亮工书法并非隶书，而是楷书。周氏楷书不是惯常的晋唐面目，而是被王弘撰一语道破的"以分为楷"。所谓"以分为楷"，即用隶书法写楷书，它所指向的不仅仅是在楷书中使用隶书的字形，更强调以隶书的用笔与结构来改写楷书。在周亮工的想象中，隶书与楷书之间应有一种过渡性的字体，所谓"八分将变于楷之时，应有一种过文"。虽然在他的时代，金石资源还存在一定的局限，但写出一种介于隶、楷之间的字

1　周亮工：《与倪师留》，载《赖古堂集》卷三〇，上海古籍出版社 1979 年版，第786—787 页。

体仍是其目标所在——他相信这种面貌在历史上存在过，只是相应的碑刻尚未被发现。这一创作的方法相当特殊，虽与王弘撰"笔笔有来历"[1]绝然不同，却让王爱慕不已。

事实上，王铎的隶书、楷书（包括行书）中除有一些篆籀字样以外，其风格并不难辨别，他的小楷多学晋人，大楷则兼及欧阳询与颜、柳，行书在二王、米芾与颜真卿之间。王铎并不着意在隶楷之间寻求一种过渡性字体的趣味，亦即一种以更为高古的用笔与结构方式来书写晚出的字体。在他的时代，隶书尚未成为热门，他虽然收藏汉碑拓本，也临写、创作隶书，但对隶书的趣味尚少发明。到了17世纪后期，汉碑迎来一个热潮，人们对隶书抱有的热情超过了其他任何字体。除了临学与创作，对汉碑的审美趣味也有了更多的关注。王弘撰甚至认为，隶书中有《礼器碑》，"不异楷行之有钟王"[2]。

周亮工因多见汉碑，亦多见当时名手的隶书，对汉碑的美学趣味与书写技巧比王铎更为熟谙。周亮工有一些隶书作品

1　周亮工："尊书笔笔有来历，是三折肱于此道者，弟学古人而不得，徒弄虚脾，遗笑大方。"（《致某人札》，《顾炎武等名人书札册》，故宫博物院藏）
2　王弘撰：《砥斋集》卷二，载《续修四库全书》第1404册，上海古籍出版社1995年版，第402页。

传世，但并非专攻，其存世作品大多为行楷。关于他这类作品风格的来历向来缺乏合理的解释，因为人们无法从楷书与行书的经典名作中找到相应的形式资源。[1] 虽说周亮工与王铎一样，认同"汉魏晋唐之间以书名者，先通篆籀，而后结构淳古，使转劲利"[2]，但他对篆隶的运用与王铎颇有差异。如周亮工《秦淮同元润赋之一轴》（图11），尽管也有少量古字，如"气""瓤""滚""夗央"，却已不是主要特征。通篇点画粗细反差不大，运笔充满了不经意，显得含糊而不

图11 周亮工　秦淮同元润赋之一轴　绫本行楷
218.8cm×53.5cm　故宫博物院藏

1　《木叶庵法书记》只说周亮工"书法逼近汉魏"，何采则认为"书法古拙，在篆籀之间"，说得都相当含糊（李放：《皇清书史》，载《丛书集成续编·史部》第38册，上海书店2000年版，第193页）。

2　周亮工：《广金石韵府序》，载林尚葵、李根同《广金石韵府》卷首，《石刻史料新编》第2辑第16册，（台湾）新文丰出版公司1980年版，第12117页。

确定，字形结构则是典型的横画宽结，一些左右结构的字如"楊""眼"明显左高右低，这些都是他所理解的隶书旨趣。他也很少强化"钩"，这是隶书中没有的点画。将篆隶用笔与结字引入行楷书之中，篆隶与楷行在周亮工的作品中获得了另一层次的杂糅，其面目是楷书或是行楷，趣味却是篆隶。按他与王弘撰信中所说，自己的书法是隶楷演变中的过渡性字体。这种过渡性字体因为包含隶书的用笔与结构意趣，从而打破了人们对楷书既有的印象。

康熙初年，书坛不仅出现了周亮工这样的探索者，也有了王弘撰这样的欣赏者，这说明此时涌现的新的书学资源，不断刺激着书学观念与创作实践的新趋势。尽管周亮工字体杂糅的实践还远称不上凝练，但他打开了一扇远比王铎宽阔的大门。

三、清代书法中的"字体杂糅"

毋庸置疑，明末清初出现的字体杂糅，是其时以古迈俗的书学追求的结果，这种开放的字体意识为此后的书法探索提供了颇有价值的方向。如前文所述，王铎与周亮工的书作虽然都有字体杂糅的现象，但其意涵并不完全相同，在观念与形式上

存在较大差异。在清代，这两种创作模式也有着颇不相同的影响脉络。

王铎杂糅字体的创作方式在晚明并非孤例，他的同年进士黄道周、倪元璐的书作中也常有篆书楷写或是隶写的情形[1]，当时既有人称他们"法兼篆隶，笔笔可喜"[2]，"览之几如三代鼎彝，两京文物"[3]，也有人不以为然，郭涵星就批评王铎"好奇用古字，雅称述古，其愈失矣"[4]。顾炎武虽认为初唐碑版尚有八分遗意，正书之中往往杂出篆体[5]，但也认为"舍今日恒用之字，而借古字之通用者，皆文人所以自盖其俚浅也"[6]。冯班更针对王铎的用字发表议论："作书忌俗字，人皆知之。不知亦忌古字。"[7]

1 参见谈迁《枣林杂俎》卷一，载《四库全书存目丛书·子部》第113册，齐鲁书社1997年版，第773页。

2 张庚：《国朝画征录》，载《中国书画全书》第10册，上海书画出版社2000年版，第422页。

3 陈夔麟：《宝迂阁书画录》卷二，民国间石印本。

4 宋起凤：《李郭戚畹》，载《稗说》卷四，《明史资料丛刊》第2辑，江苏人民出版社1982年版，第135页。

5 参见顾炎武《金石文字记》卷三，载《石刻史料新编》第1辑第12册，（台湾）新文丰出版公司1983年版，第9240页。

6 顾炎武：《日知录》卷一九，清文渊阁《四库全书》本。

7 冯班：《钝吟杂录》卷六，载《丛书集成新编》第8册，（台湾）新文丰出版公司2001年版，第717页。

尽管时人对王铎等人以隶体写篆籀结构，或以楷、行写篆隶结构的创作方式意见不同，但稍晚于他的陈洪绶、傅山、周亮工等人都延续着类似的习惯。[1]在陈洪绶的行书《陈老莲诗翰》（图12）中，"答"写为"畣"，"乎"写为"𧦧"，"國"写为"囶"，"風"写为"凨"，"莫"写为"筭"，"剩"写为"剩"，"年"写为"秊"，"胸"写为"𦙄"，"深"写为"㴱"，

图12　陈洪绶　陈老莲诗翰（局部）　行书

1　翁万戈指出陈洪绶好写古体，与他学习隶书有关，也可能受到《说文解字》的影响（翁万戈：《陈洪绶》，上海人民美术出版社1997年版，第121—122页）。陈洪绶与倪元璐、王铎、周亮工等人都有交集，傅山则曾学习王铎的书法。

"蒽"写为"茵","岳"写为"岙",都是以行楷写篆籀古字。傅山的《啬庐妙翰》长卷，字体为隶、楷、行书，但充斥着来自各种字书的篆籀字形。白谦慎指出，如果不借助已知的《庄子》等书的文本，这件作品难以卒读。[1]

如果说明末清初的书家所写的古字大多还是依靠字书，其中有不少讹误，那么，清代乾嘉以后随着金石学日昌，人们开始利用出土新资源进行篆隶书创作，与此同时，也有一些人像王铎一样以楷书点画写篆书结构。在一封翁树培写给黄易的信（图13）中，除摹写篆书"父"之外，还有四行字突兀地出现了大量的篆书楷写。[2]相比之下，这类篆书楷写在他的父亲翁方纲题跋中更为常见，如跋黄易藏《熹平石经残字》拓本，许多字形都来自篆隶碑版。在同一本册页中，与翁齐名的朱筠也以同样的方式题跋。[3]王铎书法在乾嘉时期受到翁方纲等人的推崇，并不令人觉得意外。[4]

自觉地通篇使用篆书楷写，在晚清金石学家陈介祺那里表

1　参见白谦慎《傅山的世界——十七世纪中国书法的嬗变》，生活·读书·新知三联书店 2006 年版，第 177 页。

2　参见翁树培《致黄易札》，载《小蓬莱阁友朋尺牍》第 1 册，故宫博物院藏。

3　黄易旧藏《熹平石经残字》拓本，故宫博物院藏。

4　翁方纲跋王铎隶书《五律诗册》，美国旧金山亚洲艺术博物馆藏。

俱在令婿处同住特未散
冒昧拜晤也
尊札又是居令婿寄来也内
當造寓馨谈也乡愚有成
公瓢家君题数字去
老伯已见之矣怡近日兔芒所问昨
宋芝山与倪稻孙等偶於八口
廿一日出都未知途向与
尊伯处晤否瞿镜煜之信遽祈
觅便寄注善威无次工画欲言
瞿公札一缄收到所雅龍興之说
甚當缄他也　原纸若再次寄上奉　愚姪樹培拜答
　六月　日

小松老伯大人近安

愚姪翁樹培頓首
小松尊伯大人左右　须揭
關注而丰戴有馀未獲时偕才
臧奉建實深歟瓜遂惟
尊伯大人道履重嘉起居绵憩
昌腾坎颂承
示篆盖拓去此甌结立都中见
過其甓与款俱极真微觉
与宇以经俊人加以刻劃耳
苐一鄲字二以美字而苐三字
点近花美三行苐三字松是
盖字欲篆　隆古愚江秬香

图 13　翁树培　致黄易札　1795　纸本行书　二开，每开
24.3cm×26.3cm　故宫博物院藏

现得更为显著。陈收藏的青铜器多而精，三代、秦汉古印也相当丰富，光绪初年已达七千余钮。因为这些收藏，他主张以篆隶笔法结合金文字体来写楷书，并认为：

> 取法乎上，钟鼎篆隶，皆可为吾师。六朝佳书，取其有篆隶笔法耳，非取貌奇，以怪样欺世。求楷之笔，其法莫多于隶。盖由篆入隶之初，隶中脱不尽篆法。由隶入楷之初，楷中脱不尽隶法。[1]

"取法乎上"是书法史上行之久远的观念，"上"原指艺术质量而言，但在篆隶资源不断被发掘的清代，逐渐演变为产生时间的"先"。陈介祺认为篆隶可师，是因为篆隶在楷书之前，乃楷书的源头；魏碑可师，是因为魏碑在唐楷之前，其中尚有篆隶笔法。他还特别提到篆隶之交、隶楷之交的金石文字，都具有字体的浑融性。不过，陈介祺尽管在观念上与周亮工一脉相承，但在书法实践上更近于王铎，《十钟山房印举》稿本中陈

1　陈介祺：《习字诀》，载崔尔平选编、点校《明清书法论文选》，上海书店出版社1994年版，第1207页。

介祺题记的手迹，触目皆是篆书楷写，他的日常手稿也是如此（图14）。[1] 这未必是从王铎的书法中直接获得启发，或与他在考证金石文字时大量摹写金文有关，久而久之，字体杂糅遂成为一种习惯。此外，精于小学且擅长篆书的杨沂孙，其篆书对联的小款颇杂篆书字形，而以行书写《说文》所收古文、籀文，或是钟鼎铭文的结构，在他的信札中也很常见（图15）。在近现代书家中，容庚以研究金文著称，因为编纂《金文编》《宝蕴楼彝器图录》等书，他对金文字形也相当熟谙，故其手稿中也经常使用篆书楷写。[2]

而周亮工所开创的模式，即以更早的字体用笔与结构来书写晚起的字体，在乾嘉时期有了更多实质性的范本。如果说周的个人实践仍有师心自用的成分，那么此一时期篆隶之间、隶楷之间的金石文字，亦即过渡性字体，则多有发现。乾隆年间发现的《裴岑纪功碑》《祀三公山碑》，字体篆隶相间，其杂糅的艺

1　如陈介祺《簠斋尺牍》（商务印书馆 1919 年影印本）所收尺牍。
2　至于吴昌硕在行书中杂入篆书，或是于右任在楷书中杂入草书，创作模式都与此类似。

図14 陈介祺手稿　纸本行楷　　二开，每开23.2cm×106cm
上海博物馆藏

図15　杨沂孙
致元征札　　纸本行
书［载陶湘编《昭
代名人尺牍小传续
集》，（台湾）文海
出版社1974年版］

术旨趣吸引了众多学者与书家的关注。[1] 邓石如曾集书《三公山碑》，如篆如隶的陌生感带来了奇特的艺术冲击力，为他的同乡后生方朔所激赏。[2] 与此同时，邓石如还大量临写汉碑碑额、汉瓦当等篆隶之间的文字遗迹（图16），从而创造出与此前的篆隶书家迥然不同的风格。包世臣进一步认为邓石如"移篆分以作今隶（楷书——引者注）"，他的楷书与《瘗鹤铭》《梁侍中石阙》等南朝碑刻同法。[3] 正是在这个意义上，康有为鼓吹"欧、虞、颜、柳范围千年，至先生（邓石如——引者注）始脱其范"[4]。

邓石如的新意在于发掘篆隶之间过渡性字体的趣味，其创作逻辑与周亮工如出一辙，只是有了更为具体的范本。直到晚清，俞樾等人仍然维持着以篆写隶的方式。俞樾将篆书笔法融入隶书，其变化之一便是波磔的消失，而这恰恰是篆隶演变初期的古隶风貌。《三老讳字忌日记》在此时出土，或许也给了他

1 如黄易跋所藏《三公山碑》拓本，认为该碑兼有篆隶，从中可寻绎篆隶嬗变中的微妙消息，价值远在一般的篆书碑或隶书碑之上﹝黄易：《小蓬莱阁金石文字》，载《石刻史料新编》第3辑第1册，（台湾）新文丰出版公司1986年版，第615页﹞。

2 参见方朔《汉初三公山碑跋》，载《枕经堂金石题跋》卷二，《石刻史料新编》第2辑第19册，（台湾）新文丰出版公司1979年版，第14248页。

3 参见包世臣《完白山人传》，载《艺舟双楫》卷六，清道光安吴四种本。

4 康有为跋邓石如《楷书乐志论轴》，载王家新编《邓石如书法篆刻全集》，天津人民美术出版社2011年版，第278页。

图16　邓石如　四箴隶书四条屏（残本）纸本隶书　安徽博物院藏

相当的启发。俞樾还别出心裁地将篆隶笔顺的不同作为一个重要的视点："余谓古人用笔次第便与今人不同。今人自童稚时学书，一点一划必有一定之序，古人则不然，任意为之，意到笔随，初无成见。"他举例说，篆隶书中"日""圭"等字的笔顺

大不一样，若依篆书笔顺写隶，势必会带来笔势的奇特变化[1]，而这种奇特变化，就是周亮工所追求的"不经意"的结果之一。

除了以篆意写隶，乾嘉之后的书家还将这样的逻辑推及更多的字体，从而发展出一种因字体区隔模糊而呈现出的新颖的书法风尚与美学风调。寓居金陵的梅镠是最早赏识邓石如的伯乐，他除了收藏金石，也工于八分，在一封写给黄易的信中说："镠头颇半百，业无一成，顾迂癖之性偏嗜隶书，秉烛夜行，其效可睹，亦聊以自怡悦耳。"[2]梅镠隶书流传至今的并不多见，但他的行楷书（图17）完全用隶书的趣味写成，结字宽阔，用笔多中锋逆入平出、万毫齐力，转折多隶法，捺笔丰厚。梅镠的行楷实践很可能受到了金农的启发，金声称"耻向书家做奴婢，华山片石是吾师"[3]。既然耻于临习二王一脉的名家书法，则行草书的取法对象又是什么？今天所说的碑学，其范畴是唐以前的金石文字，其中并无行草书。从金农的行书

1　参见俞樾《曲园杂纂》，载《春在堂全书》第3册，凤凰出版社2010年版，第1625页；延雨《曲园先生的篆隶——一位清代经学家的书写与书法》，博士学位论文，香港中文大学，2018年。

2　梅镠：《致黄易札》，载《小蓬莱阁同人往来信札》第4册，故宫博物院藏。

3　金农：《冬心先生续集》卷上，载《清代诗文集汇编》第263册，上海古籍出版社2010年版，第89页。

图17　梅镠　致黄易札　1792　纸本行楷书　二开，每开17cm×24.8cm　故宫博物院藏

（图18）来看，他对二王一脉的名家并非不熟悉。其独特之处在于，他以临习汉碑所获得的隶书用笔对名家行书进行改造，从而获得了隶书与行书激荡融合的张力，非隶非行，既隶且行，这在书法史上难以找到可以对应的传统，从而给观者带来

强烈的陌生感和视觉刺激。相比周亮工，无论是邓石如以篆作分，还是金农、梅镠以分作行，他们的字体杂糅都更为成熟，也更为耐人寻味，因而鼓舞了更多后来的书家。

如果说包世臣、康有为指出邓石如以篆分作楷，还只出于揣度，那么何绍基无疑是道咸以后最早自觉地践行以分作楷（行）的书家。隶楷之间过渡性的碑刻颇不同于纯粹的隶书碑与楷书碑，周亮工因缺乏真正的范本，还在摸索如何以隶为楷，何绍基则发现北朝碑刻正是这种过渡性的字体，其《跋魏张黑女墓志拓本》云："余既性耆北碑，故摹仿甚勤，而购藏亦富。化篆分入楷，遂

图18　金农　游禅智寺诗轴　1721
纸本行书　故宫博物院藏

133

尔无种不妙，无妙不臻。"[1]虽然谈论的是北魏墓志，但重点却是"化篆分入楷"，在他看来，魏碑正是以篆隶的用笔方法写出的楷书，因此气息比二王以来的名家楷书更为高古。在观察古代楷书时，何绍基也以此作为衡量优劣的依据，早在道光七年（1827）仲夏《跋景龙观钟铭拓本》中，他就写道："睿宗书此铭，奇伟非常，运分书意于楷法，尤为唐迹中难得之品。"[2]何绍基通过这一独特的观察方法来筛选唐碑中的精品。在他看来，之所以要援篆籀、八分与魏碑入楷书，是因为后世所传二王一脉楷书"横、直、撇、捺、戈法无古劲厚远之气"[3]。虽然何绍基开始将《张黑女墓志》这样的北魏碑刻作为学习的范本，但其行书用笔受汉碑影响更大，早年学颜真卿《争座位帖》尚觉稚嫩流荡，但当他将临习《张迁》等碑的用笔与布白融入行书之后，其行书不仅用笔更为雄劲蕴藉，结构也更为拙朴率意，在颜真卿之外别开门户。

后代的碑学书家常常强调他们"不取隋唐以下"[4]，以显示

1　何绍基：《东洲草堂文钞》卷九，清光绪宣统间刻本。

2　何绍基：《东洲草堂文钞》卷一〇，清光绪宣统间刻本。

3　何绍基：《东洲草堂文钞》卷一〇，清光绪宣统间刻本。

4　任启圣：《康有为晚年讲学及其逝世之经过》，载《文史资料选辑》第31辑，文史资料出版社1962年版，第239—240页。

气息高古，但他们都面临着唐以前仅存名家行草碑版的尴尬，遂沿袭着"以分为楷"的逻辑，或以隶为行，以隶为草，或以北碑为行，以北碑为草，开创出崭新的局面。自何绍基以来，赵之谦、康有为、翁同龢、沈曾植、于右任的成功莫不如此。除直接临习与创作篆、隶、魏体之外，道咸以后的书家大多刻意以这样的笔法来书写楷书和行草，并弥漫为一时之风气，这是一种更复杂的字体杂糅。与何绍基仍存留更多汉碑手法相比，赵之谦以北魏碑刻来写行书（图19），不仅用笔奇崛，结构上也与二王以来名家迥然不同，张宗祥认为他得力于造像，并能解散北

图19　赵之谦　行书对联　纸本行书　故宫博物院藏

碑用之行书。[1]沈曾植则将汉碑、魏碑的用笔运入行书、章草甚至草书，其面貌更显奇崛。他们凭空创造出"汉代"与"北魏"的行草书，在审美与技巧上与二王一脉的行草书分庭抗礼。虽然他们的书法面貌与历史时空中真正的过渡性字体必然不是一回事，但这种将前后不同时代的字体进行杂糅的创作观念，在实践中获得了极大的成功。

回过头看，王铎、郭宗昌、傅山、郑簠等人并非没有亲见汉碑，但他们的隶书却多用篆籀字样，如王铎观《尹宙碑》，尤其注意到其"篆法黎然"[2]，跋《乙瑛碑》，以为遥接《石鼓文》[3]。他的隶书《三潭诗卷》中的大量字形并不来自他所见到的汉碑，而是字书中古文、篆书的隶写，如他所藏《礼器碑》拓本[4]中有"雷"字作"雪"，但他在这里仍写为"霝"。郭宗昌被认为是晚明"昌明汉隶"的第一人，其所题"辋川真迹"却非纯正的隶书字形，"川"字几乎写成了汉碑中的"巛"

1 参见张宗祥《书学源流论》，载崔尔平选编、点校《历代书法论文选续编》，上海书画出版社 1993 年版，第 888—889 页。

2 马宝山：《稀见的明初拓本〈尹宙碑〉》，载《书画碑帖见闻录》，燕山出版社 1997 年版，第 171 页。

3 王铎旧藏《乙瑛碑》拓本，中国嘉德国际拍卖有限公司 2014 年春拍拍品。

4 王铎旧藏《礼器碑》拓本，东京国立博物馆藏。收入《东京国立博物馆图版目录·中国书迹篇》，东京国立博物馆 1980 年版。

（坤）字。[1] 傅山的隶书则更为诡谲，他在一则题跋中声称"此法古朴，似汉之，此法遗留少矣，《有道碑》仅存典刑耳"[2]。《郭有道碑》不传于世，傅山曾经重书立石，此处他所援引的当是来历不明的东西。郑簠被认为是清初隶书集大成的人物，但黄易批评他"跳跃轻率，复多野体，学者宜择而取之"[3]，所谓"野体"，即在乾嘉学者眼中不那么有来历的篆籀字样。清代碑学出现以后，唐以前的金石碑版不断被发掘、研究、认识，书家有了更多可资借镜的古代资源，无论是王铎所创造的以楷书用笔写篆隶字形、以隶书用笔写篆书字形，还是周亮工所创造的以隶书用笔结构来写楷书，在碑学大兴的环境下都有了更多发挥的余地。

虽说字体杂糅的创作方式滥觞于明末清初特殊的文化环境之中，但对这种趣味的建构并非某种机械的反应，而是文化精英们面对知识下行的威胁所做出的能动回应。自明代中叶以来，江南市镇民众识字率大大提高，书法开始出现职业化的趋

1　此引首乃题郭世元《石刻郭忠恕临王维辋川图》墨拓，美国芝加哥东方图书馆藏。
2　傅山：《啬庐妙翰》，（台北）何创时书法研究基金会藏（参见《傅山的世界——十七世纪中国书法的嬗变》，生活·读书·新知三联书店2006年版，第174页）。
3　黄易跋《郑谷口隶书册》，北京保利国际拍卖有限公司2016年春拍拍品。

势，这一趋势在清代以后的发展更为迅猛，而擅长多种字体正是职业书家的一个重要标志。然而在文化精英们看来，字体泾渭分明会因易被辨别而显得浅薄，他们要表现出对浅薄的拒绝，就必须抛弃常见的范本。对具有杂糅性质的过渡性字体的追求，其产生的形式具有浓厚的象征性，这种象征性归了一个时期的书法精英，因为"独一无二"，他们的书写与"常见"的书写之间形成了难以逾越的界限。毋庸置疑，字体杂糅所带来的特殊"古意"，在清代的书法人群中成为一种社会划分。

余 论

在晚明以前，《六体千字文》的流行充分说明了字体之间泾渭分明的合法性。但在此后的书法史中，字体杂糅似乎更具文化优越性。本文在钩稽明末清初王铎与周亮工文艺交往的基础之上，分析他们书法创作中的"字体杂糅"现象。作为同乡后辈，周亮工显然受到王铎的影响，但他开辟出的创作模式却与王铎不尽相同。王铎篆字楷写的模式，在后世所吸引的是一些追求字样古奥的书家，尤其是那些有古文字修养的书家，但从王铎到容庚，其面貌并没有特别的突破。而周亮工"以分为

楷"的模式在清代碑学兴起以后，新的视觉资源与美学风尚促使人们在篆隶之间、隶楷之间、隶行（草）之间、魏行（草）之间杂糅出更多新奇独特的书法面貌。

　　自 20 世纪以来，随着战国简、汉简、三国吴简、敦煌写经、残纸的墨迹大量出土，介于篆隶、隶楷、隶草之间的字体之历史面貌日益清晰，虽说书家有了更多可以取法的书学资源，但过渡性字体因边界含糊而产生的陌生感日益降低，字体杂糅所能激发的想象力与创造力也逐渐衰竭。以篆隶与魏碑系统的用笔结构来书写行草书的风气亦转变成"碑帖结合"的议题，康有为《致汤觉顿札》（图 20）有云："吾顷所为书，颇欲集碑帖之成。以邓张有碑而少帖，安吴纯帖而无碑，千年南帖北碑划成鸿沟，无能统一之者。吾今于三子外，集其成，庶

图 20　康有为　致汤觉顿札　约 1916　纸本行书　18cm×47cm

统一之也。"[1]康是晚清碑学理论与实践中最为重要的人物，他虽有集大成的雄心，但碑学与帖学发展出了截然不同的美学、用笔方式乃至器具，因此他所说的"统一"始终倾向于前者，经典的行草书法帖只提供形态上的参考。

（原刊《文艺研究》2022 年第 3 期）

1　康有为：《致汤觉顿札》，北京匡时国际拍卖有限公司 2018 年秋拍拍品。